'Paw-ever'는 영어 단어 'Forever'를 반려견의 발바닥을 뜻하는 'Paw'와 결합한 표현입니다.
진이의 시점에서, 형과 영원히 함께하고 싶다는 귀여운 마음을 표현한 단어예요.

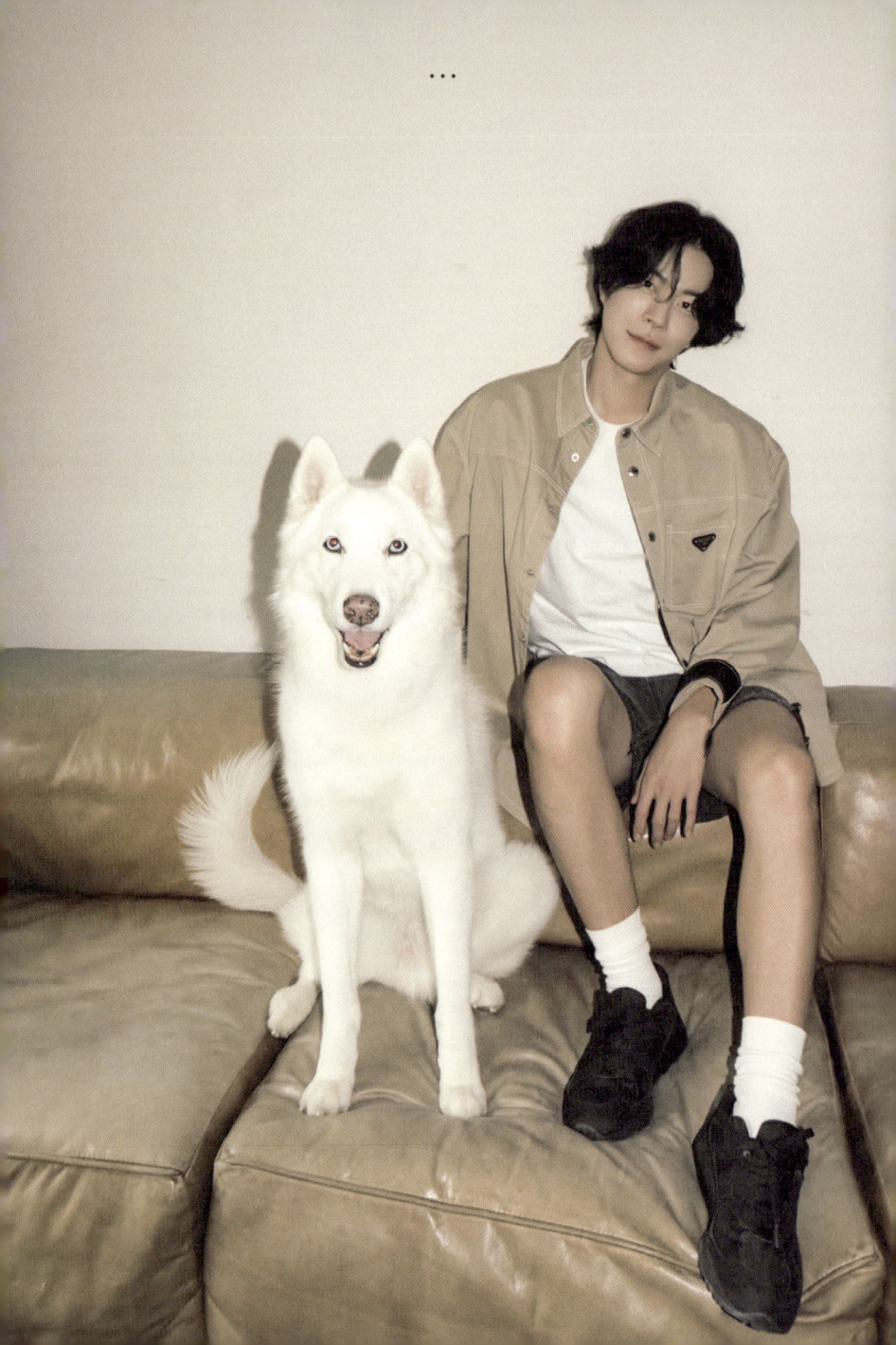

Paw
ever

우리, 함께

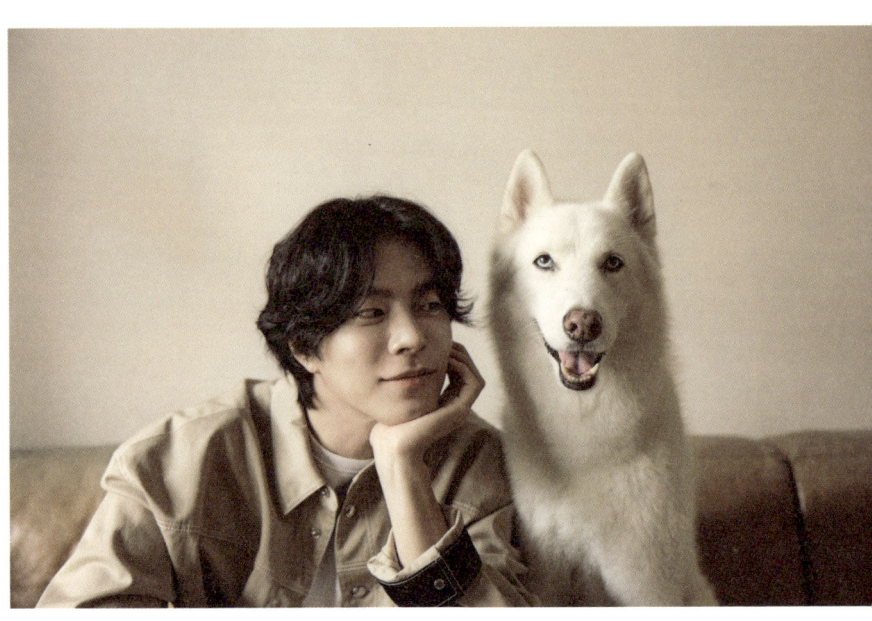

Paw
ever

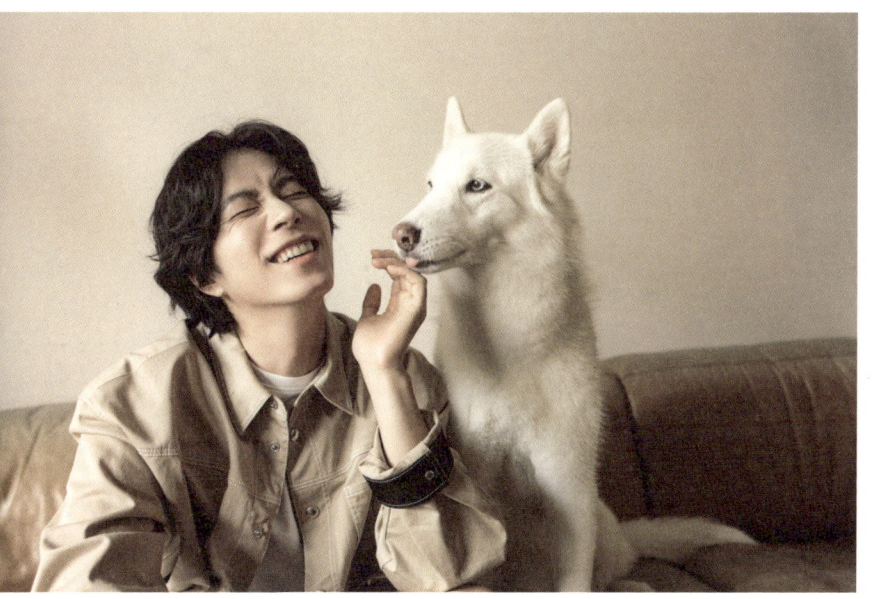

...

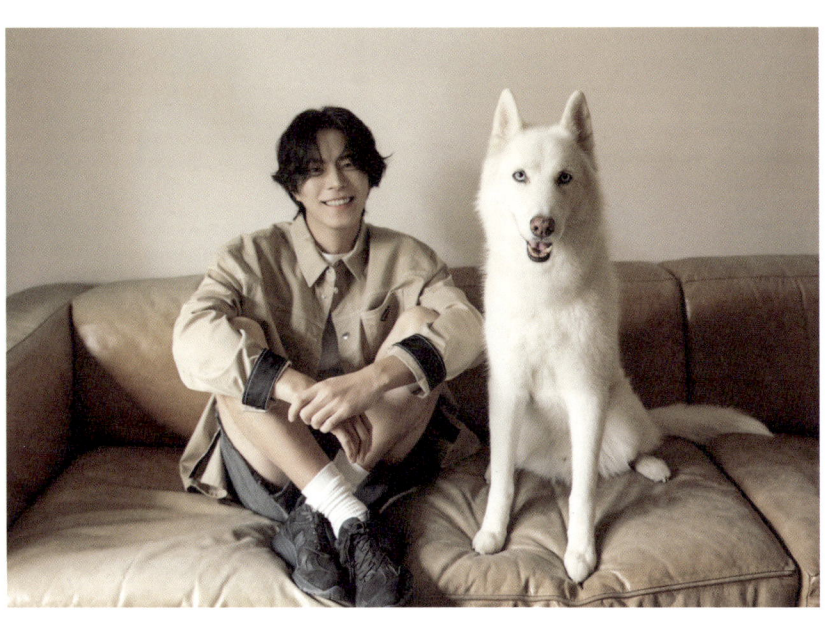

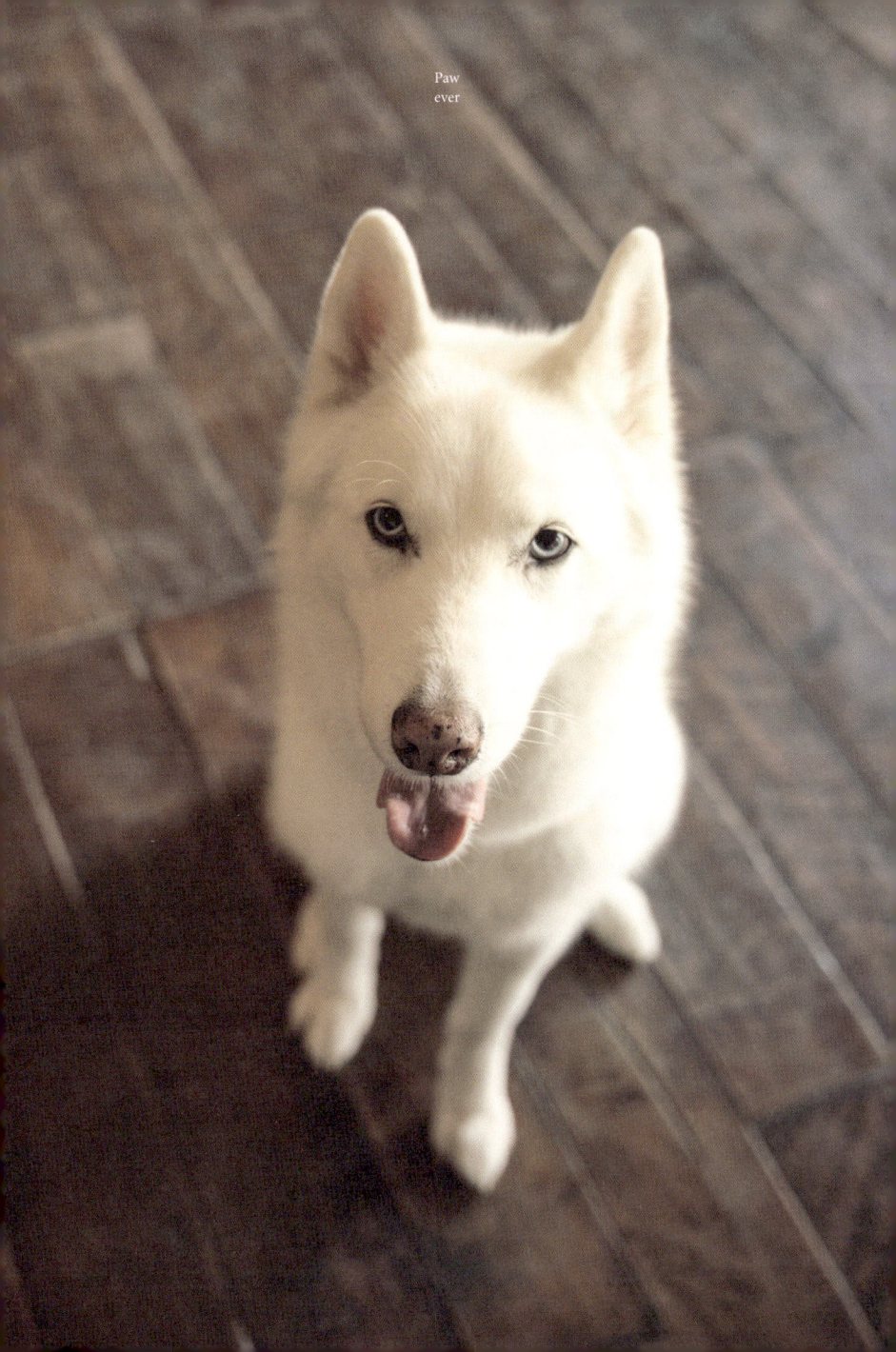

Paw ever

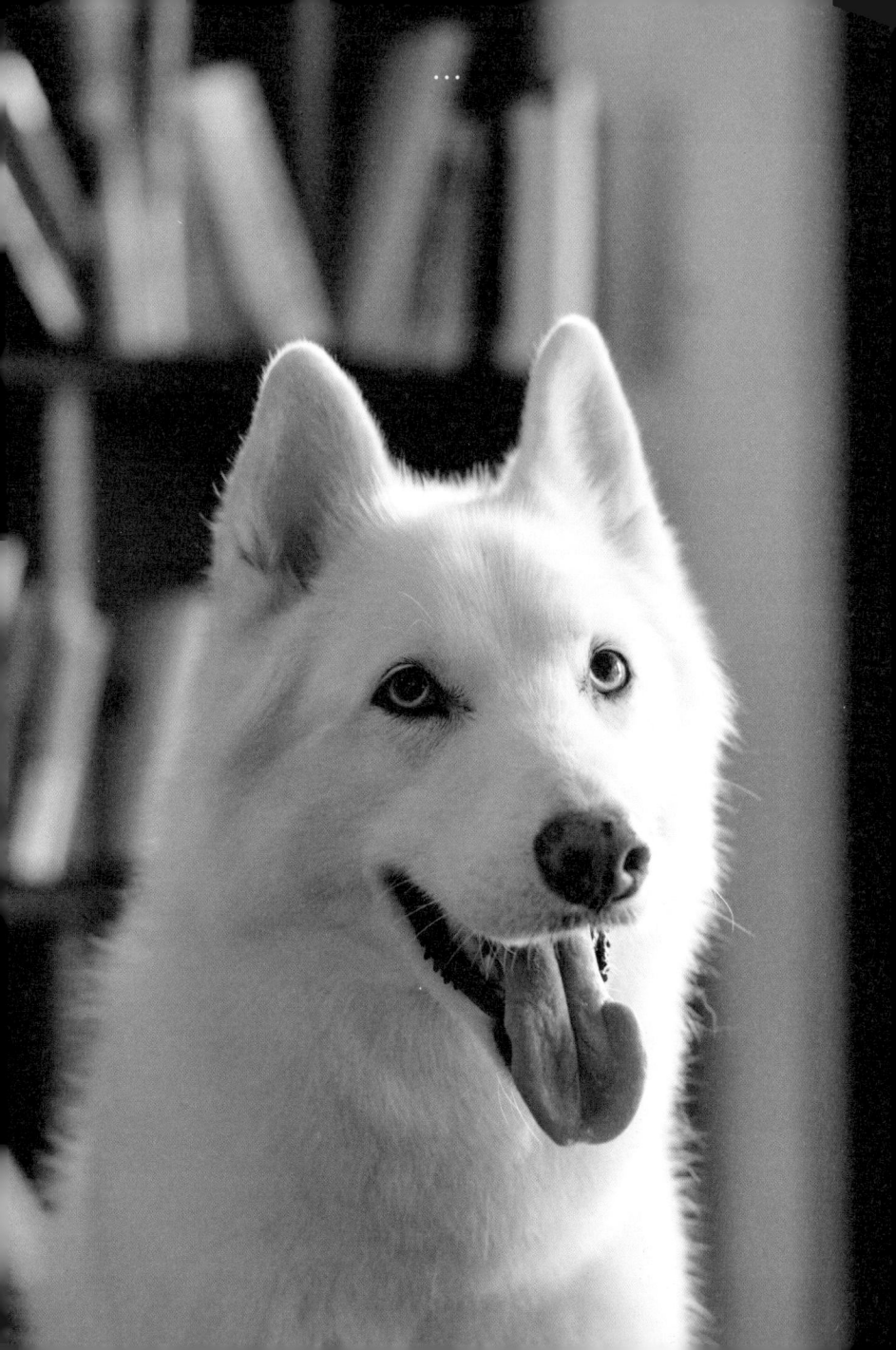

Paw
ever

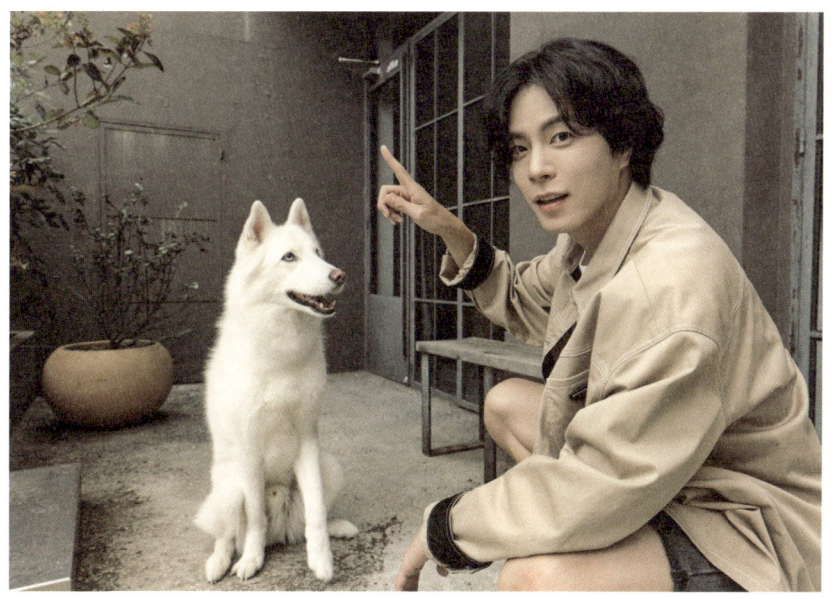

. . .

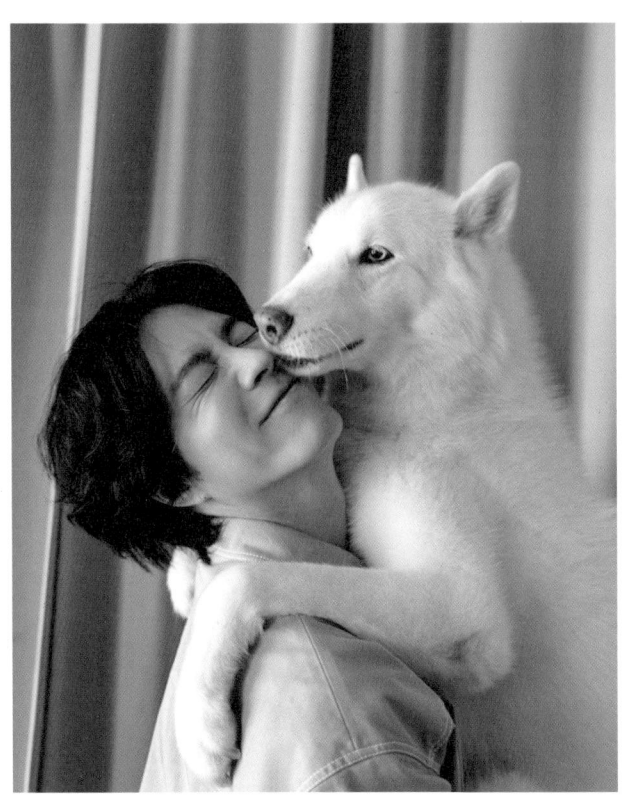

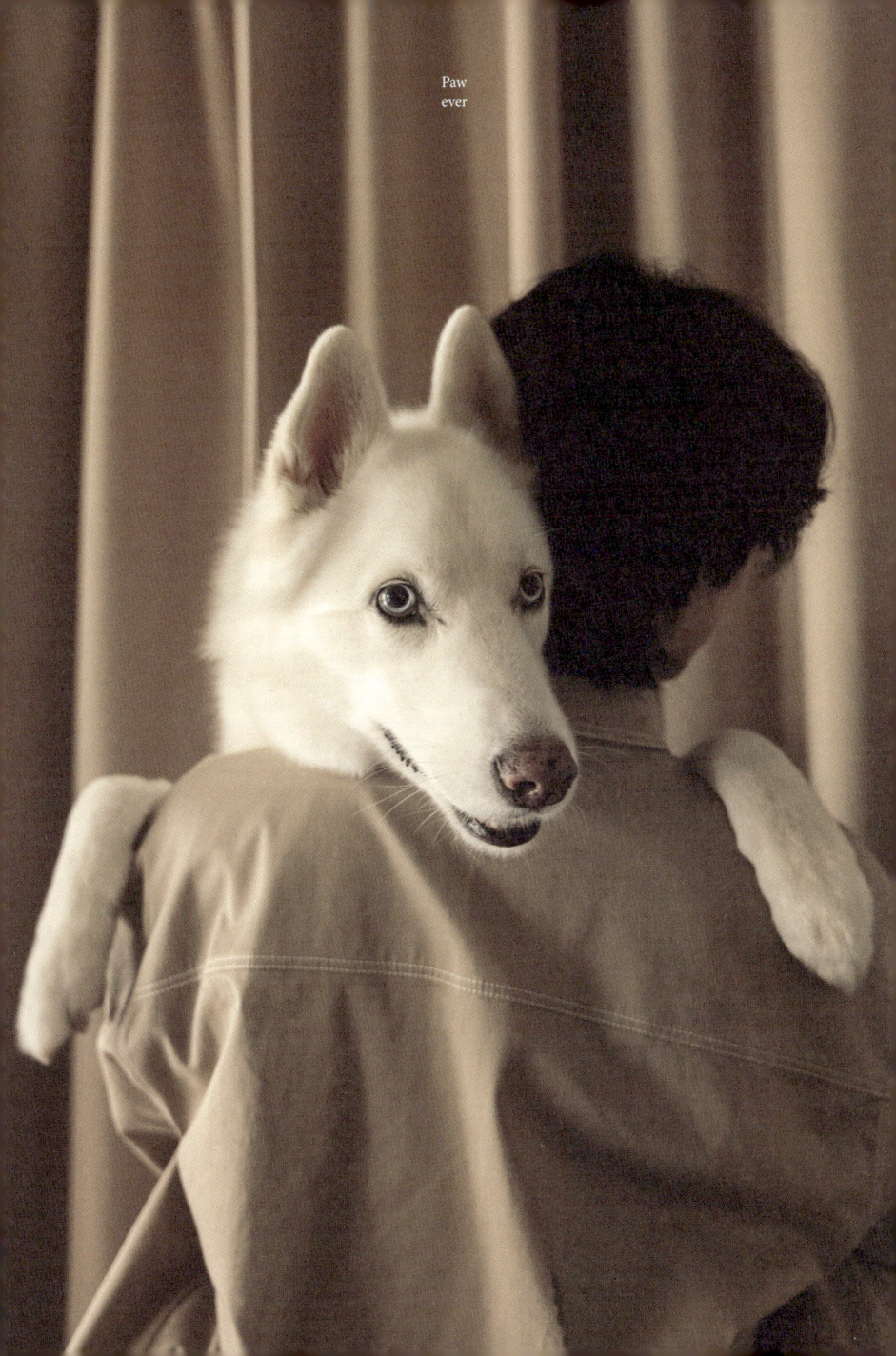
Paw ever

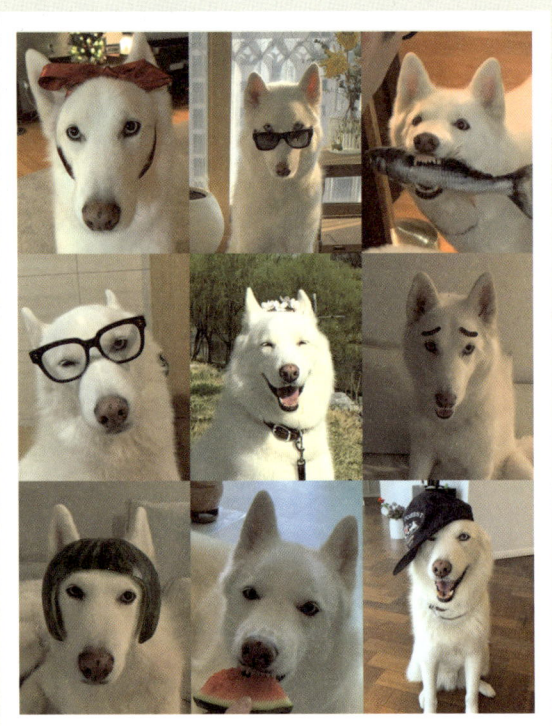

안녕하다개!!

형 누나 이모 삼촌들 저는 홍진이에요
저는 벌써 10살이 되었지만!
아저씨아니고 할아버지아니고 노령견아니고!!
아직도 1살같은 텐션을 유지하고 있습니닷

이번에 좋은 기회가 생겨서 저와형의
10년 추억이 담긴 사진전을 준비하게 되었어요!!!!
내가 주인공이다! 하하하
형이 맨날 귀찮게 사진만 찍더니 역시…!(남는건사진뿐)
우리 추억이 담긴 사진들 귀엽게 봐주라개! ㅎ ㅎ

친구들 만났을때 사진도 있는데
댕댕친구들 길가다가 만나면 인사하자구!

제가 좋아하는건요!
음.. 터키슈? 아니 고기는 다좋아!!
그리고 산책! 산책은 걱정말아요!
형이가 기가막히게 시켜줍니다! 움하하
바다도 좋아하고 산도 좋아하고
캠핑도 좋아하고 형이랑 하는 여행이라면
어디든 좋아!
형! 여행가자!!!!!

모두모두 건강하고 행복하자개

2024. 12. 겨울이 좋은 홍진이올림

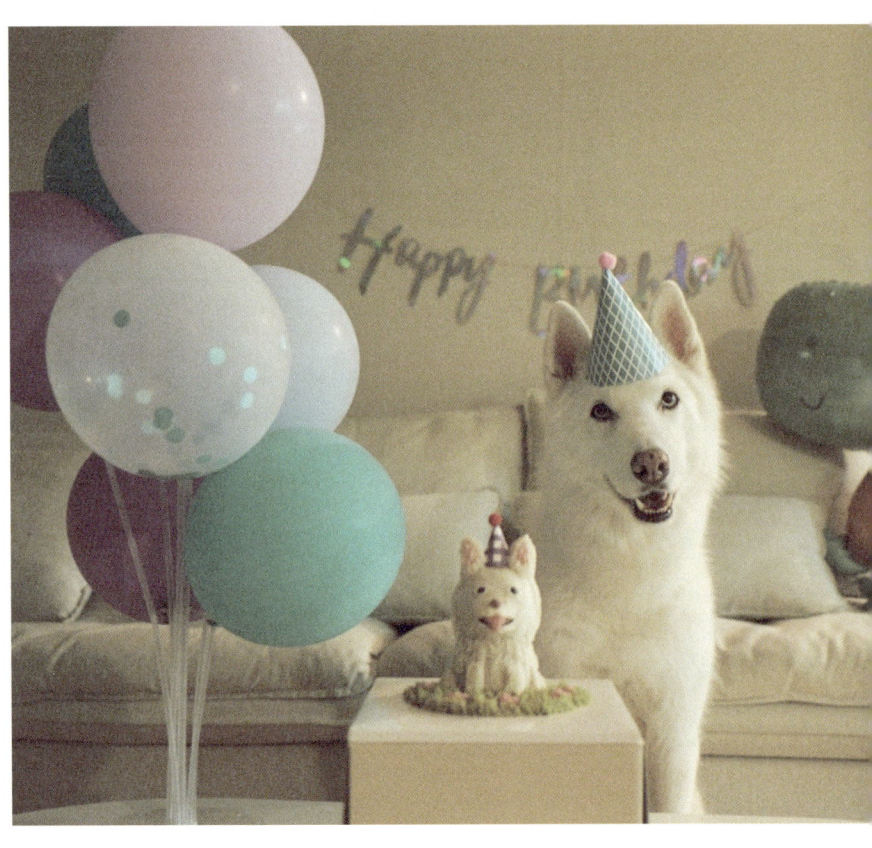

Paw
ever

10.2.

Happy Birthday

10월 2일 내 생일이야.
다들 기억해!!

...

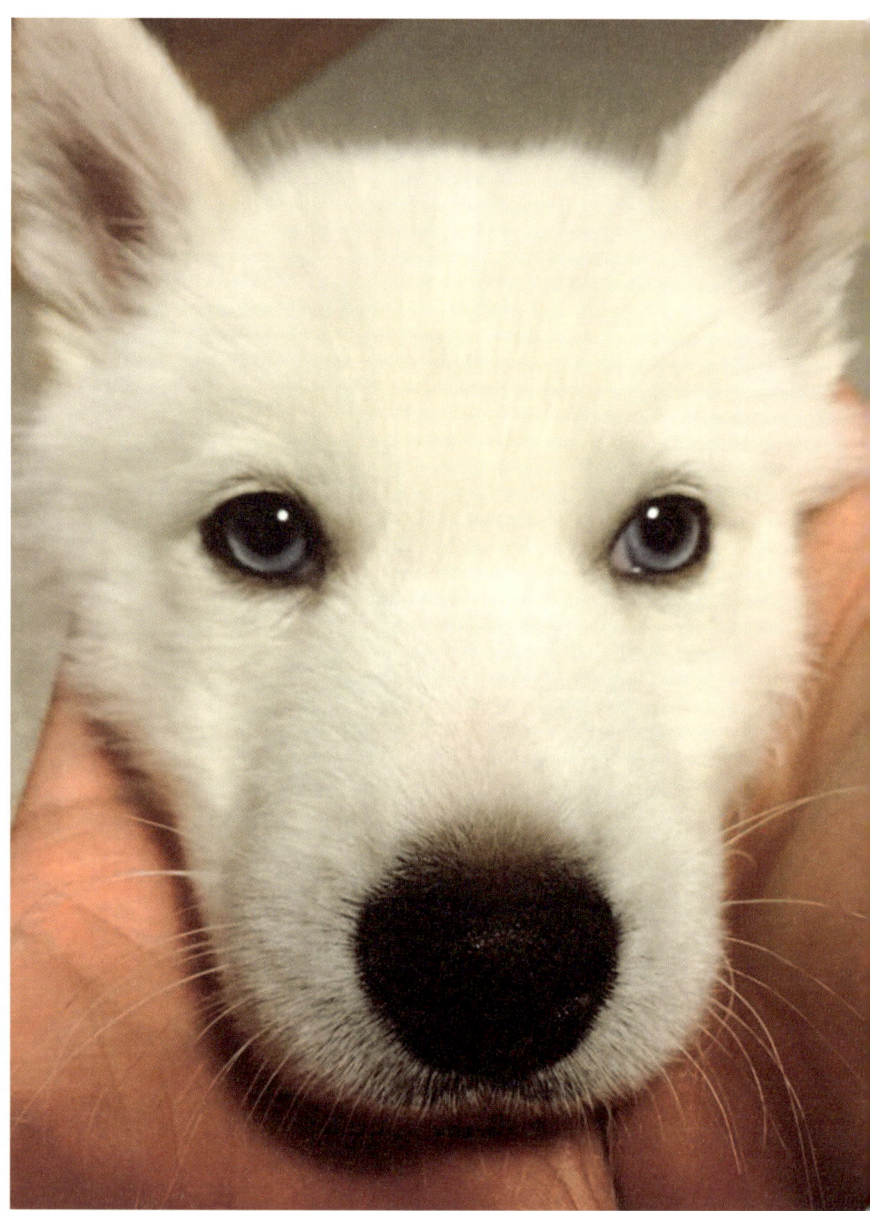

Paw
ever

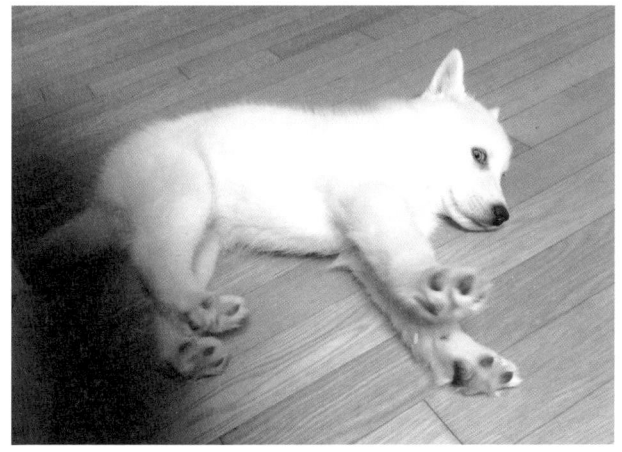

3.5kg

 아기 강아지 였던 나

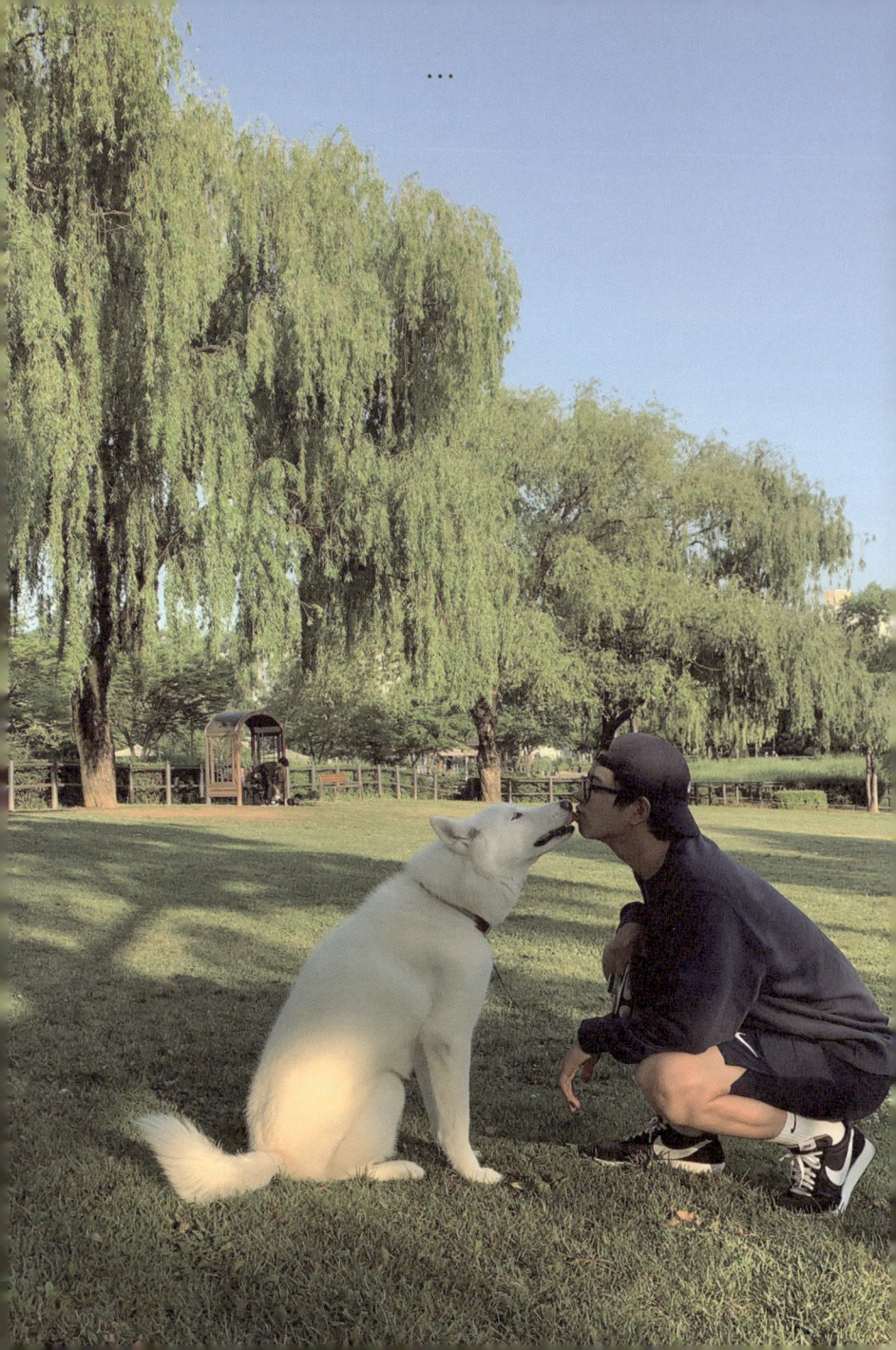

Paw
ever

이제

형만큼 커져버렸어

...

나는 형이랑

　　　여행 가는걸 좋아해

Paw
ever

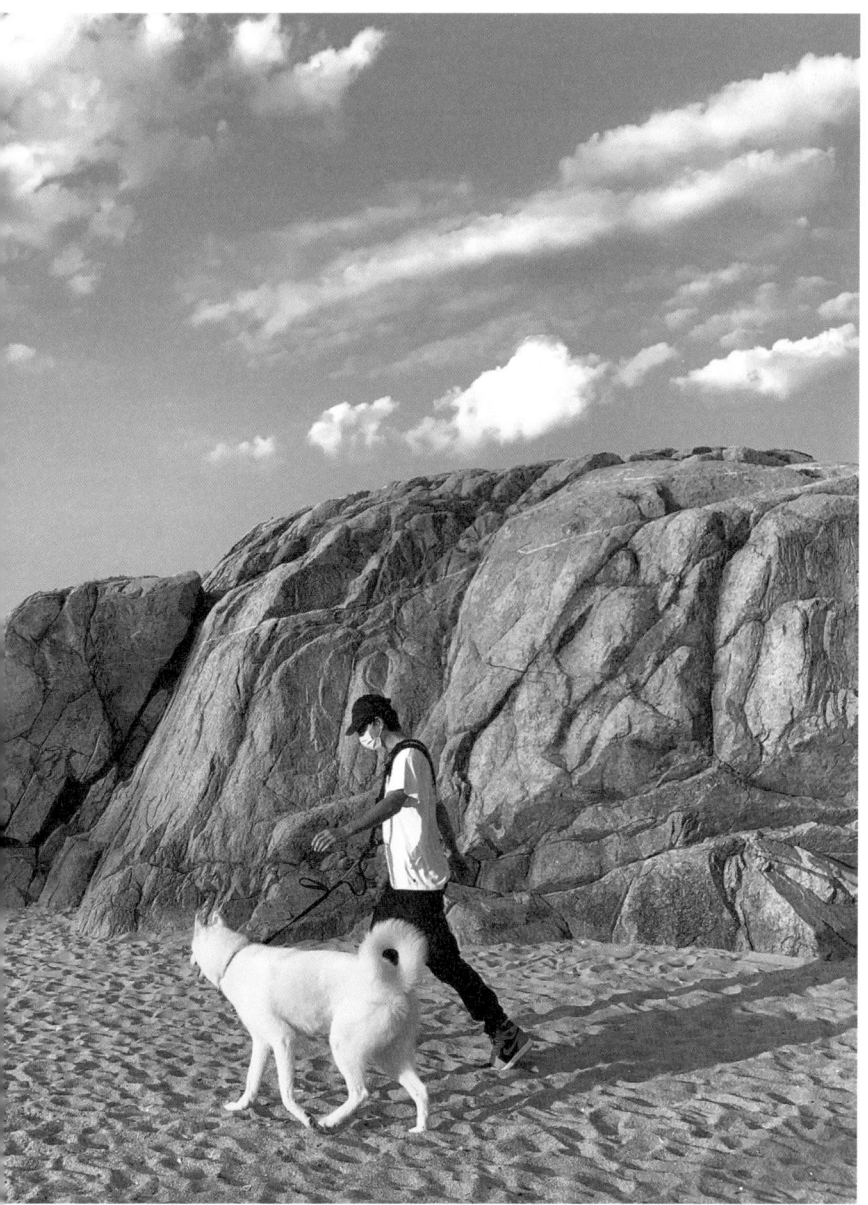

...

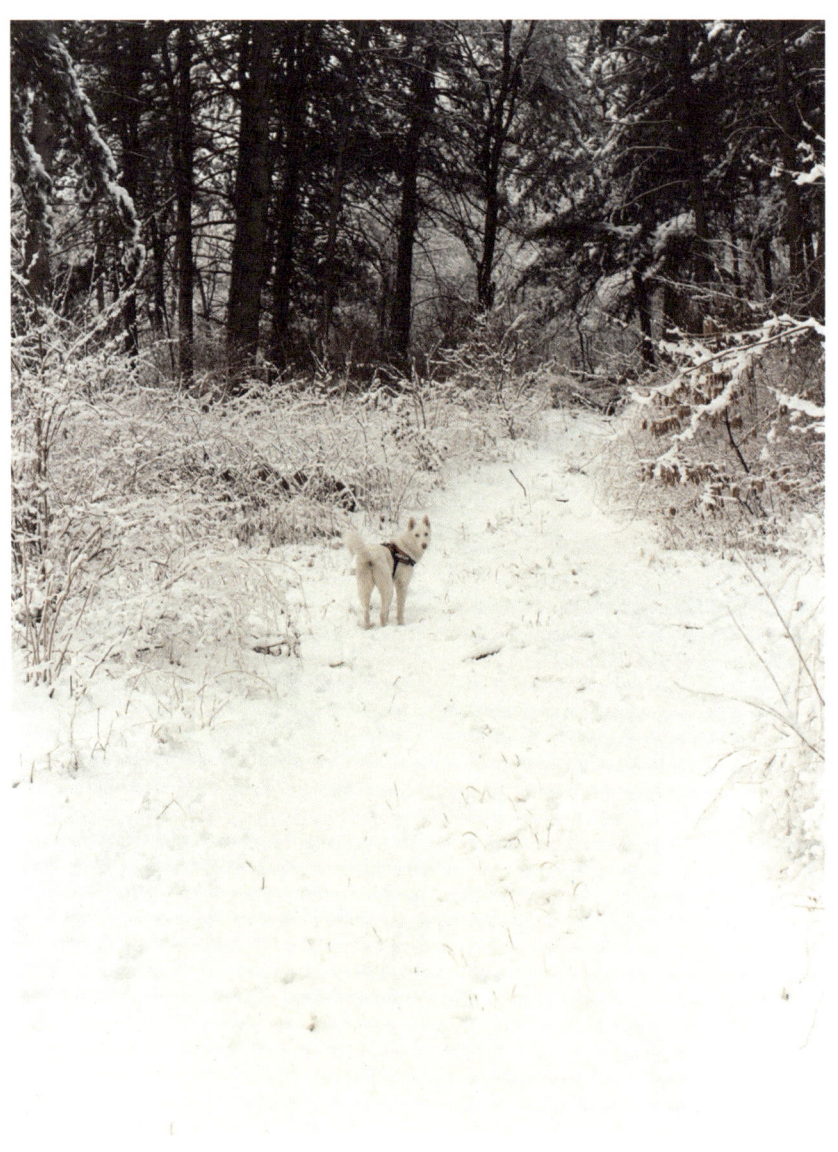

Paw
ever

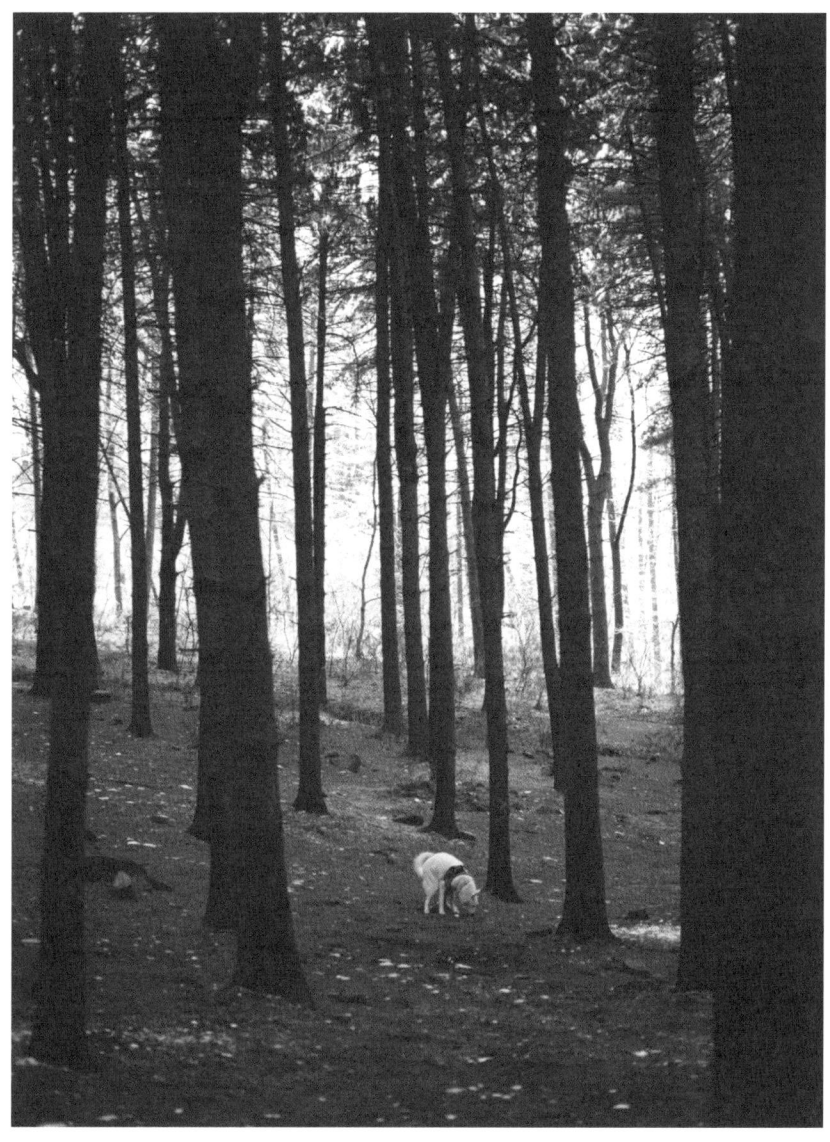

...

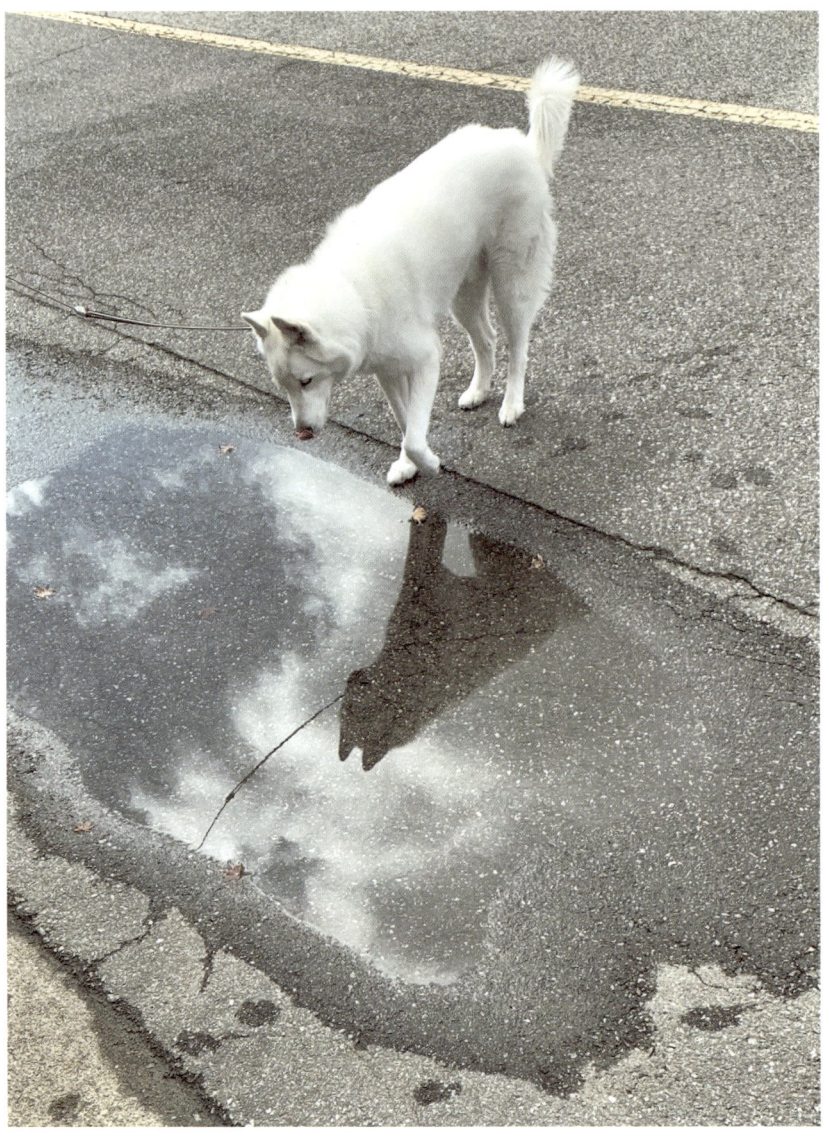

Paw
ever

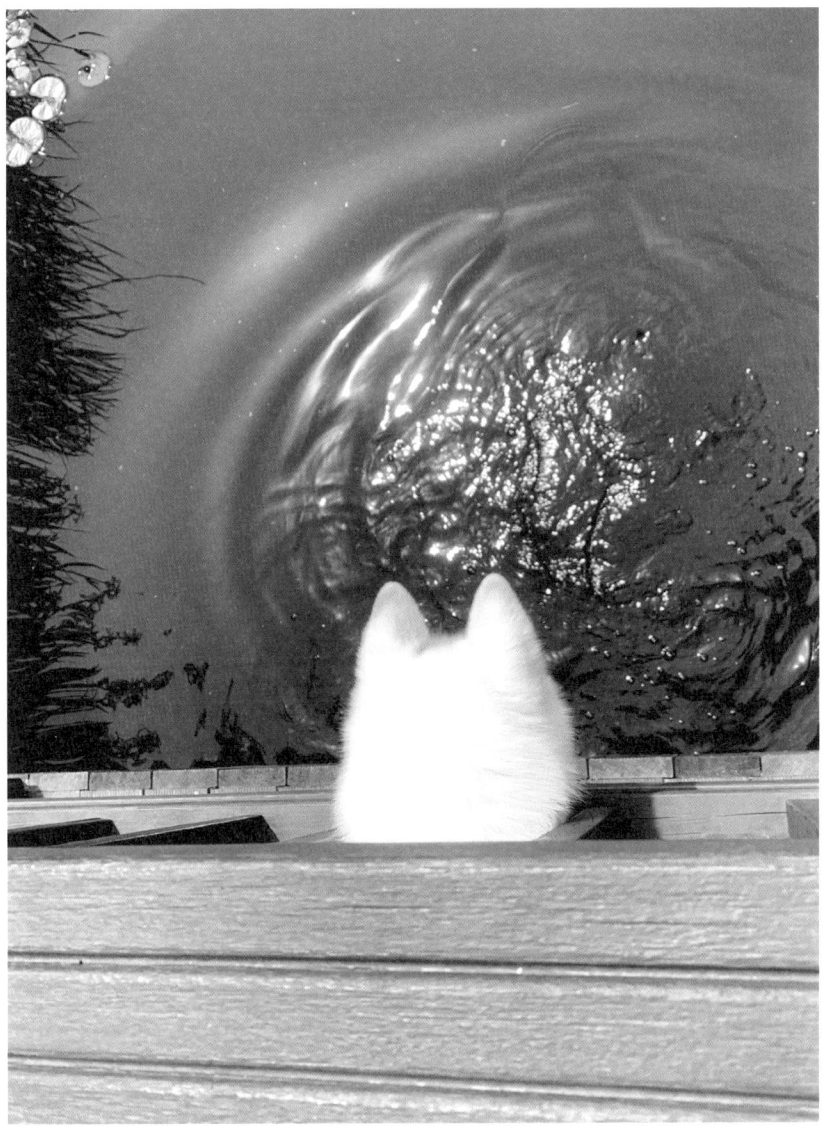

. . .

바람 냄새

킁킁킁

Paw ever

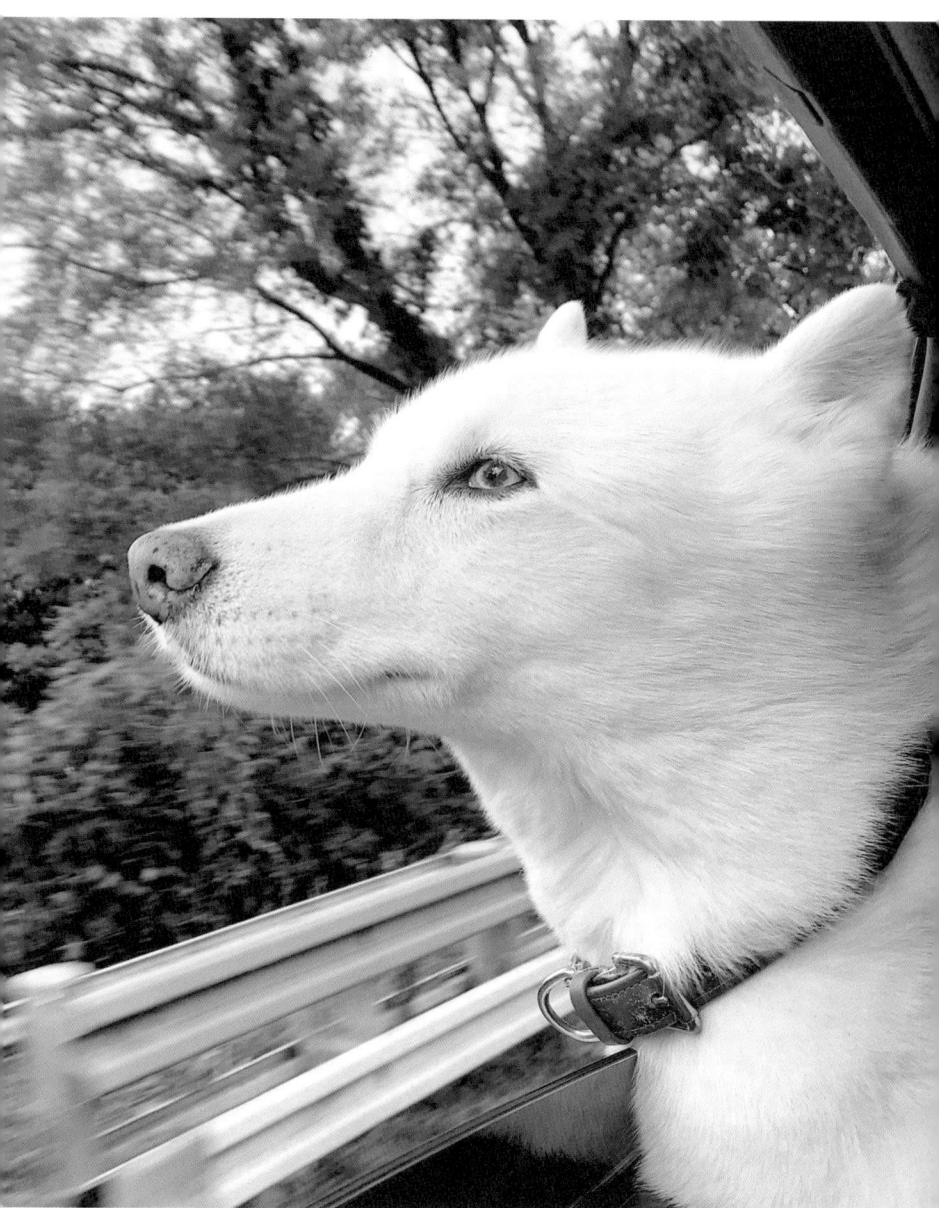

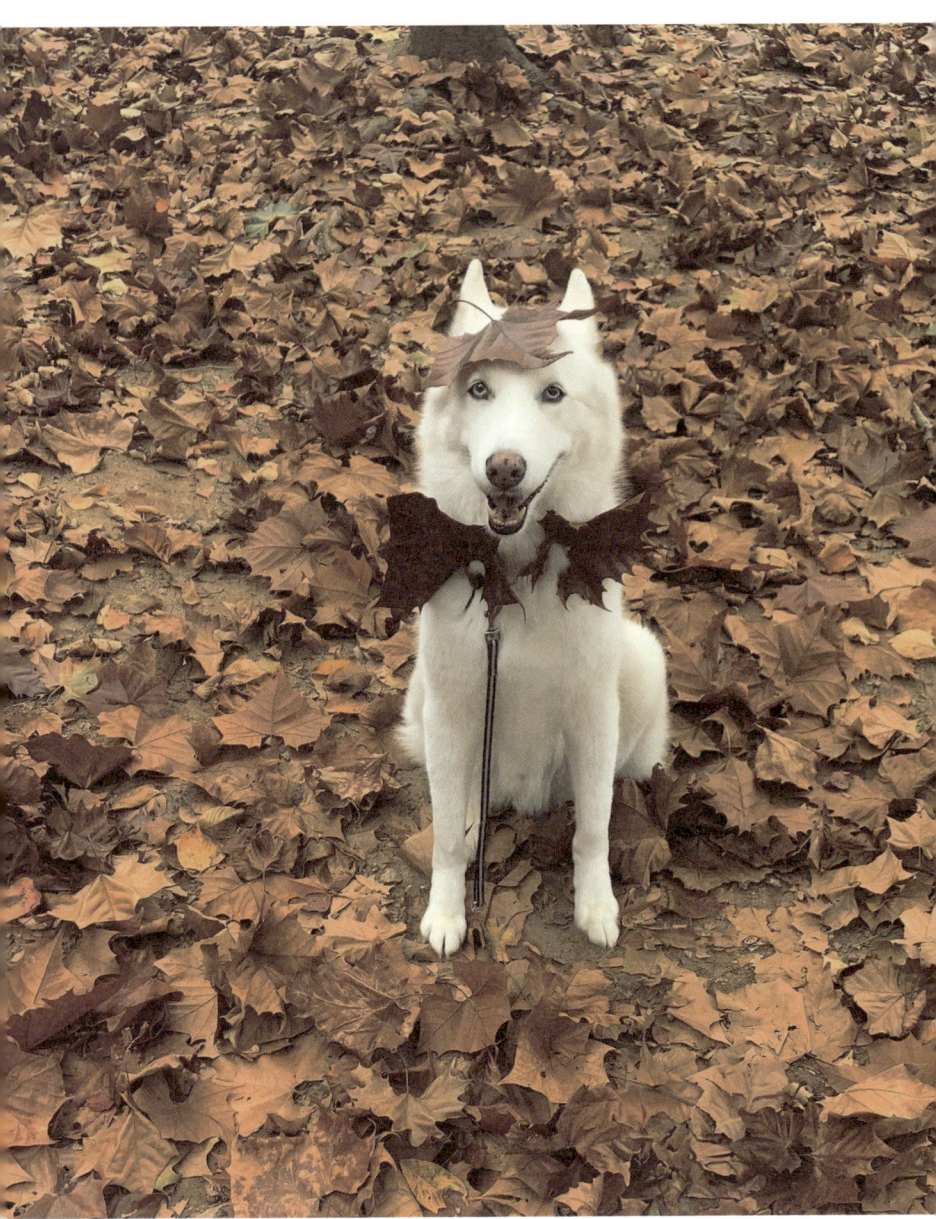

Paw
ever

낙엽 왕관 쓴 나. 어때?

...

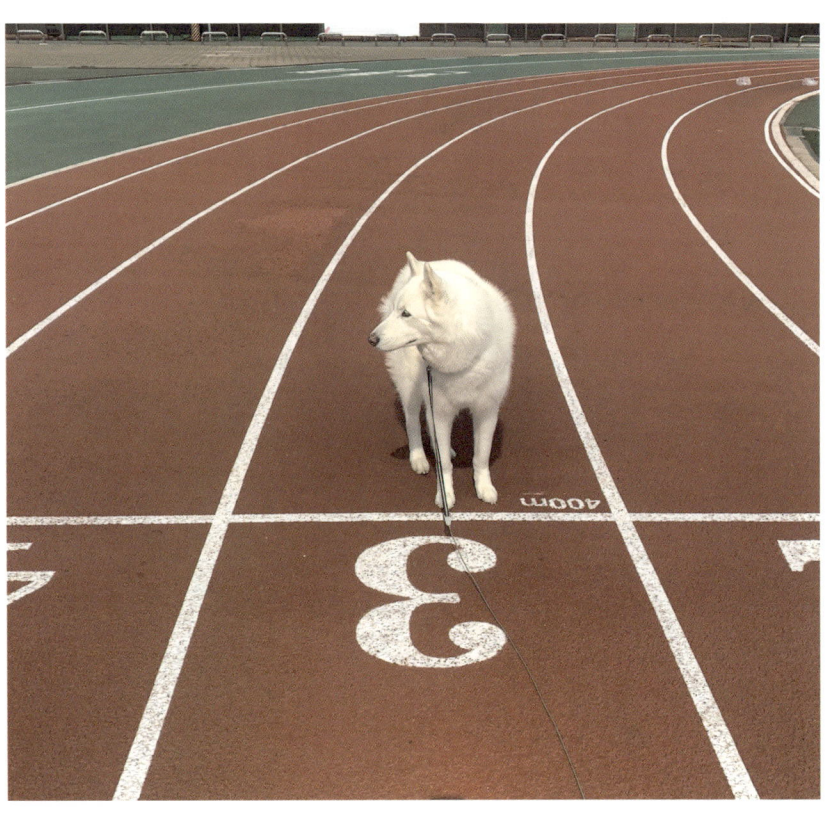

오늘도

Paw
ever

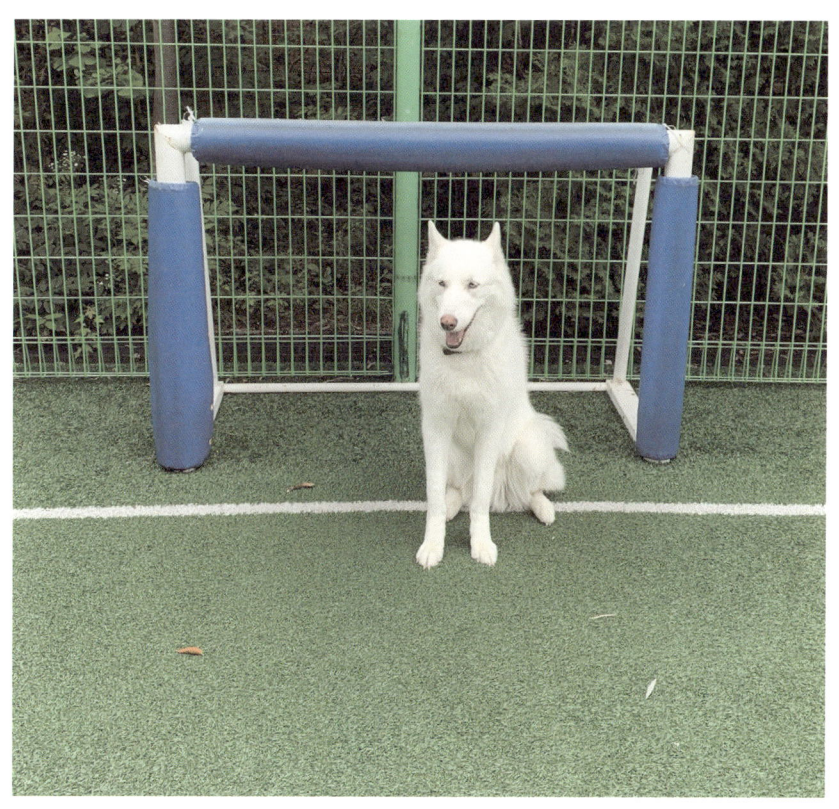

뛰어볼까?!

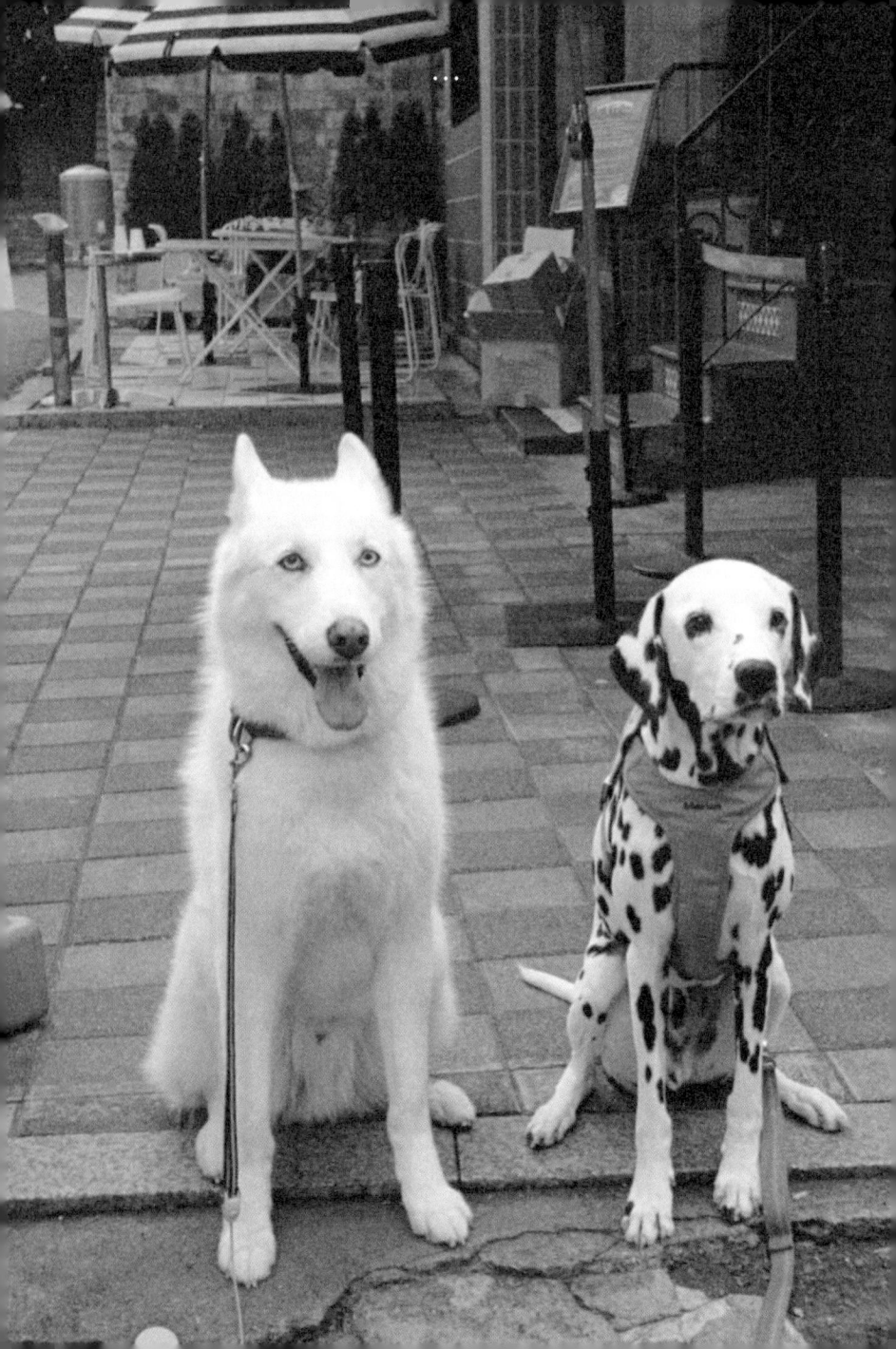

Paw
ever

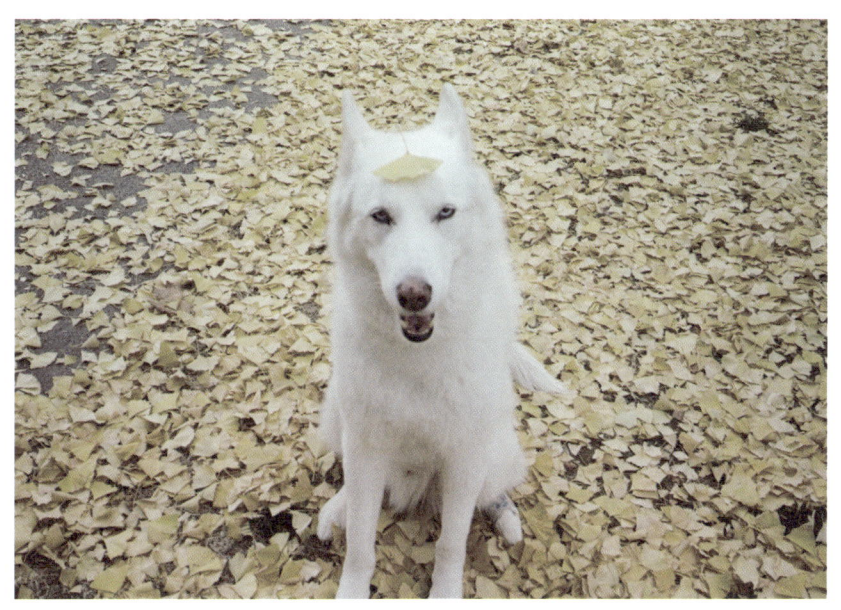

산책길에 만난

 친구와도 찰칵!

...

오늘도

　　기분 좋아!

Paw
ever

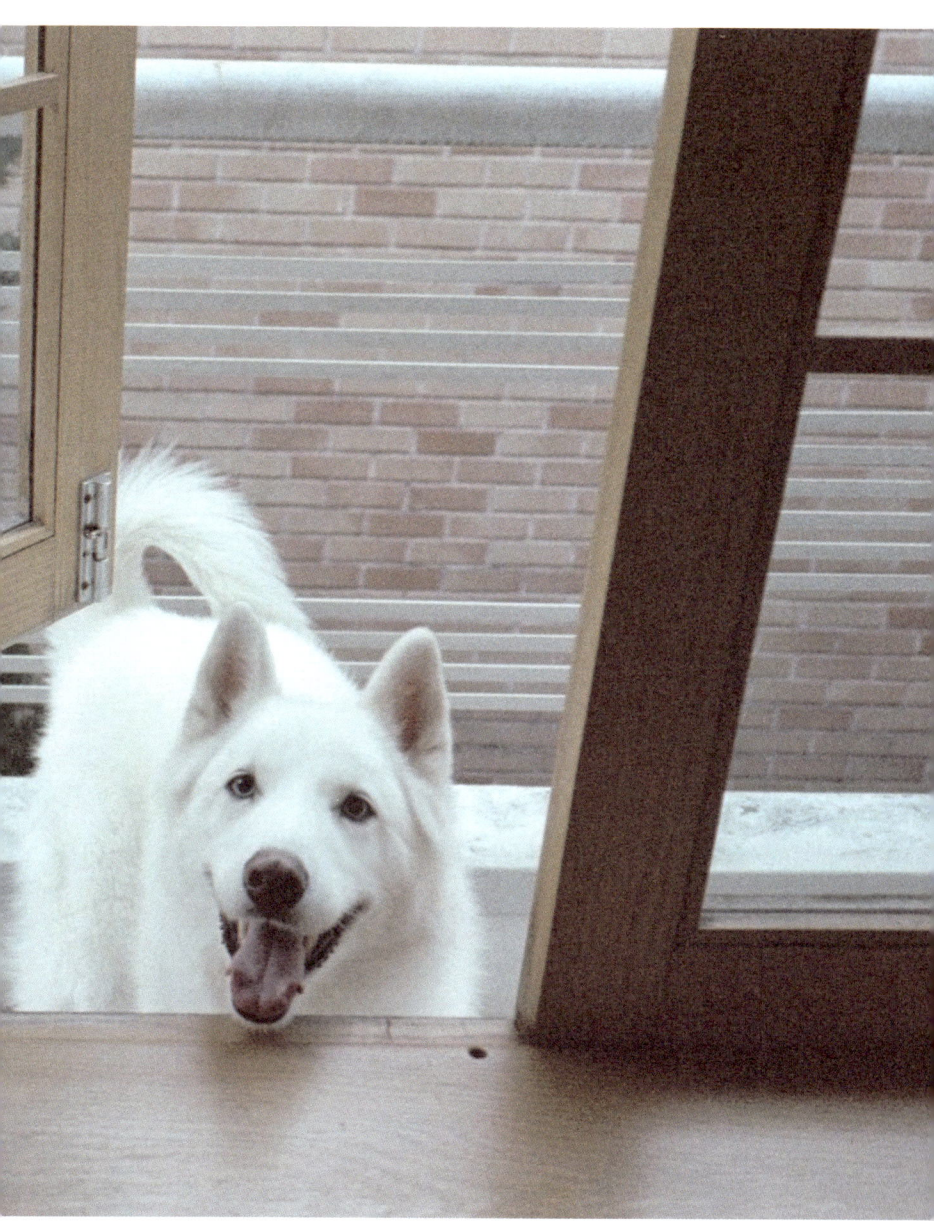

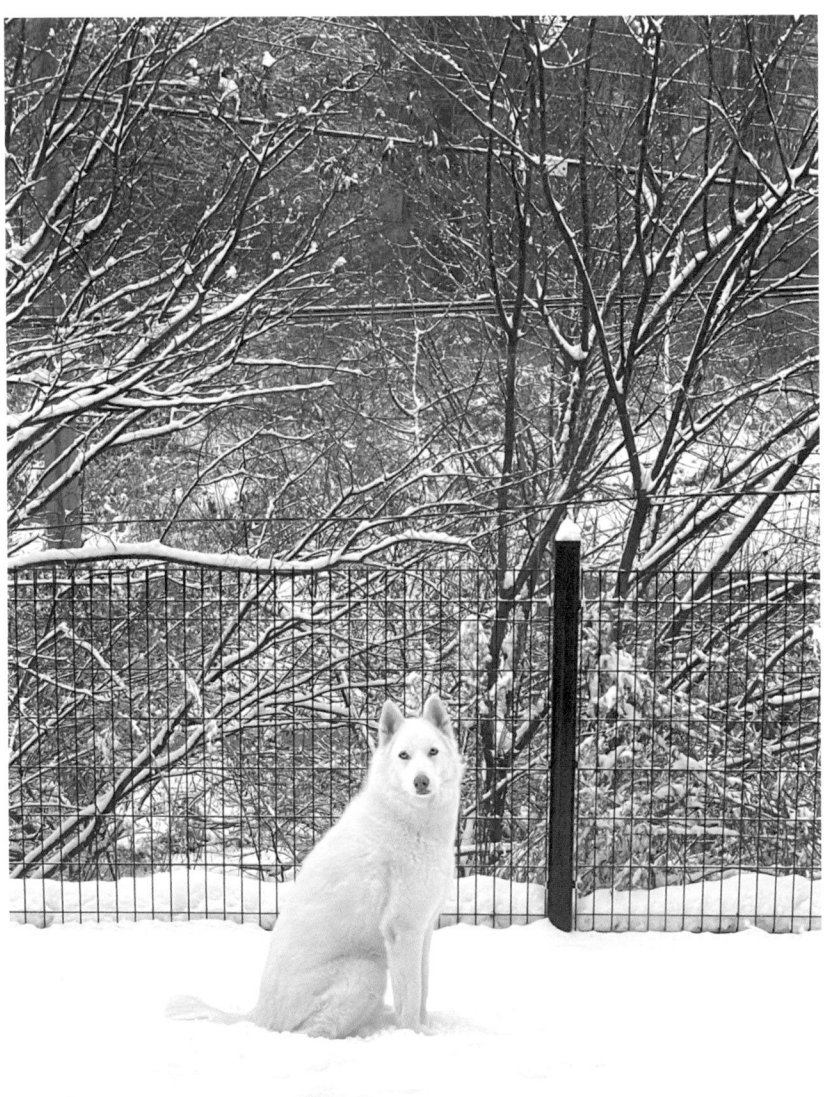

Paw
ever

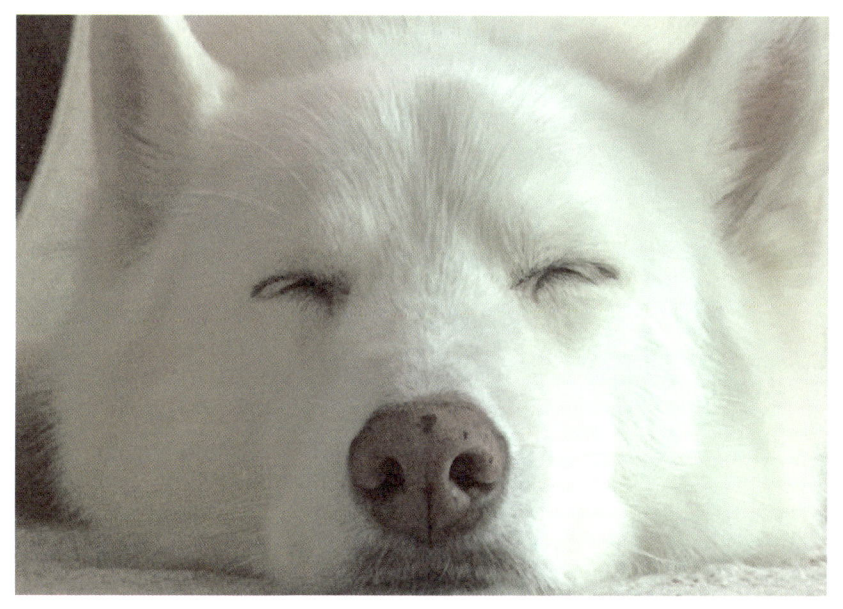

포근한 겨울

잠이 솔솔 쏟아진다…

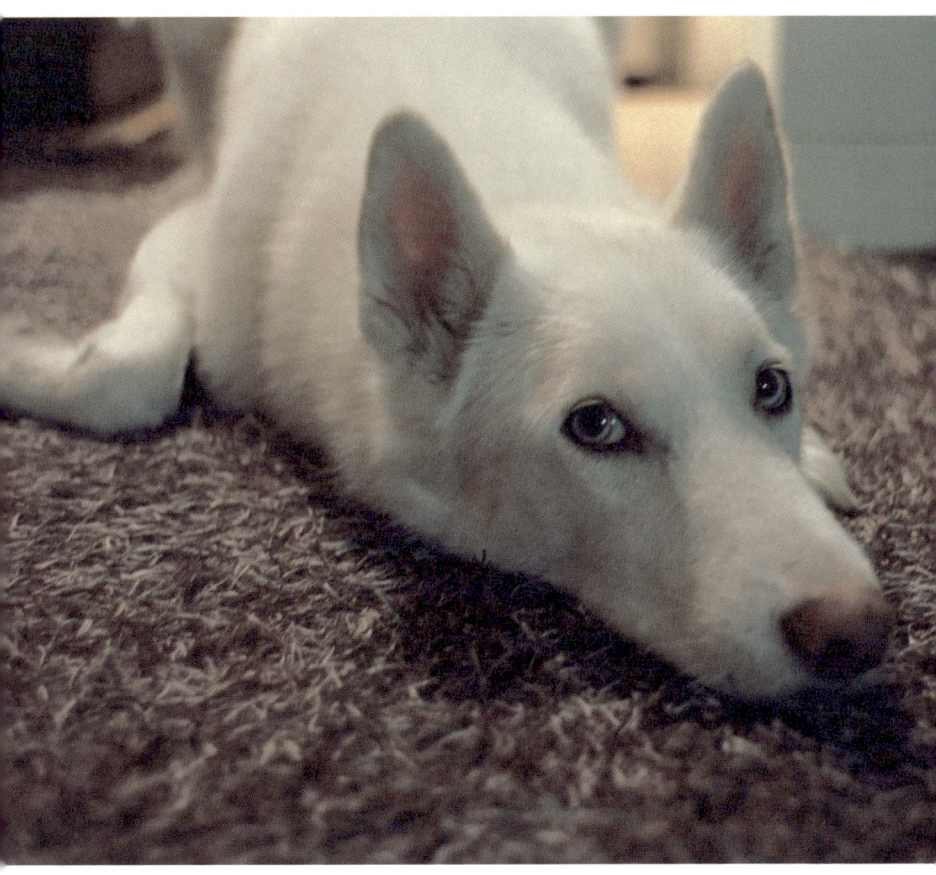

Paw
ever

노곤노곤

역시 집이 최고야

...

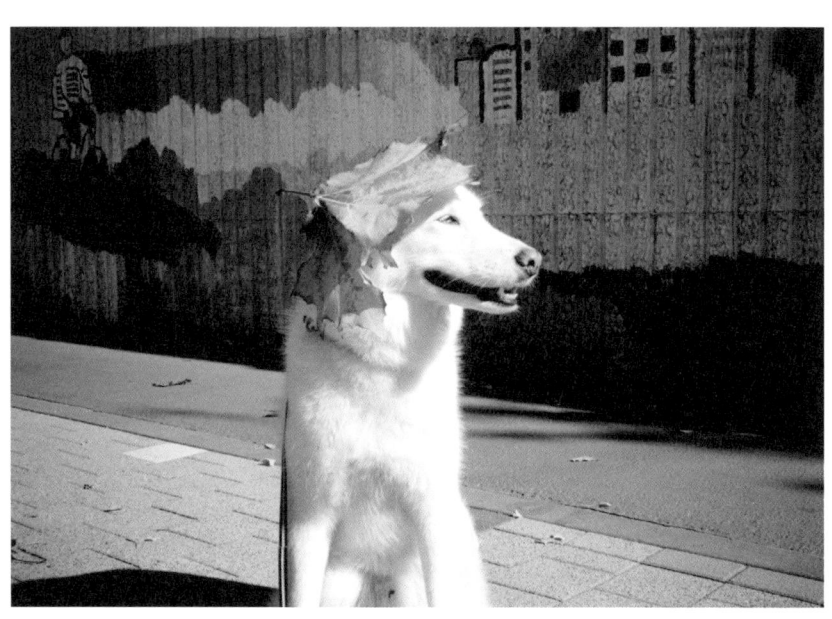

가을 산책길

냄새 좋아

Paw
ever

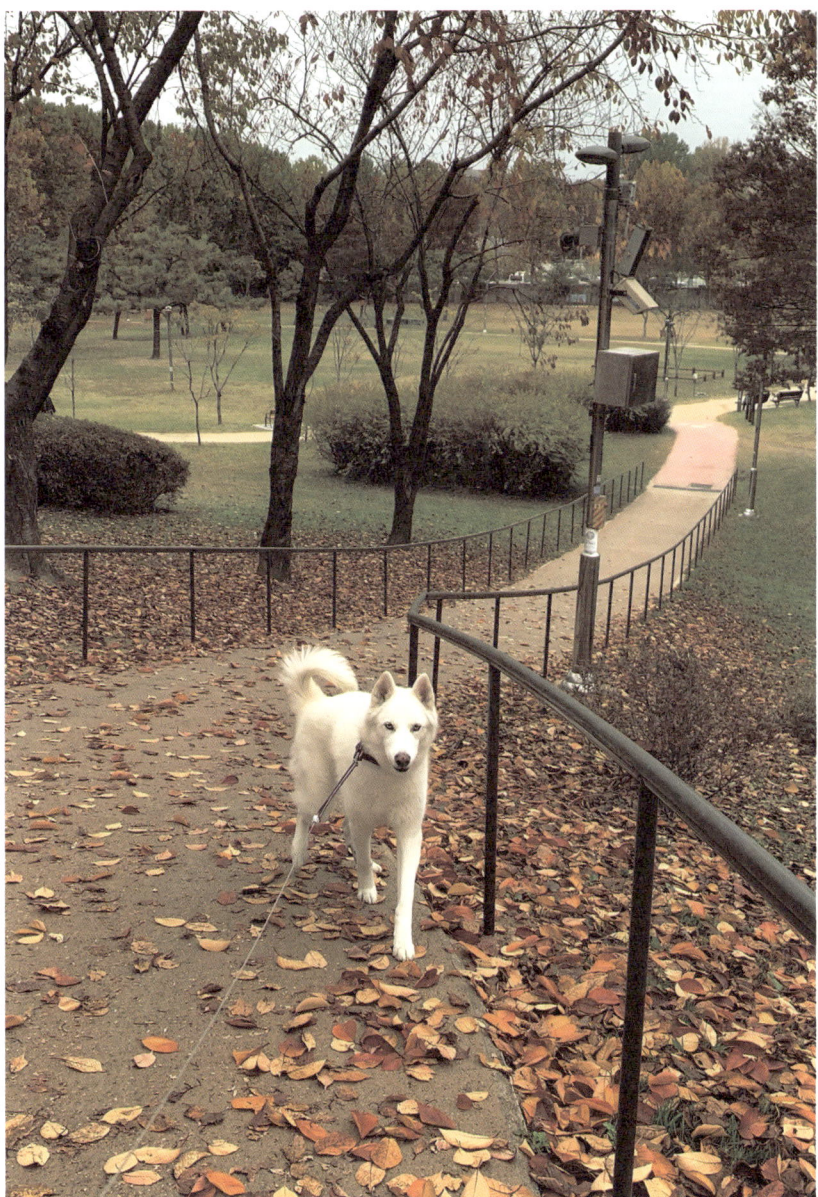

Paw
ever

꼭꼭

숨어라!

…

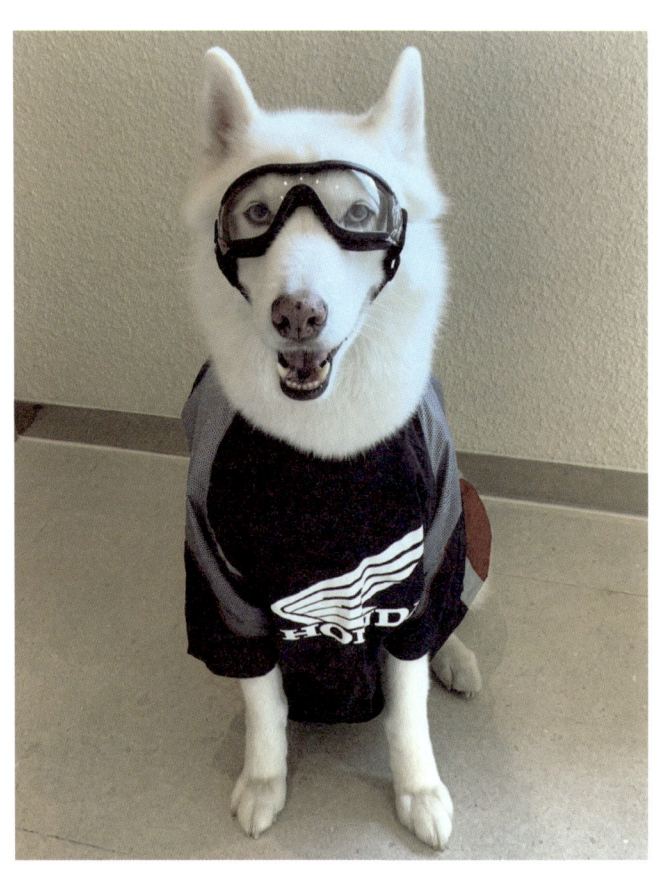

형! 오늘은 어디로 가볼까?

Paw
ever

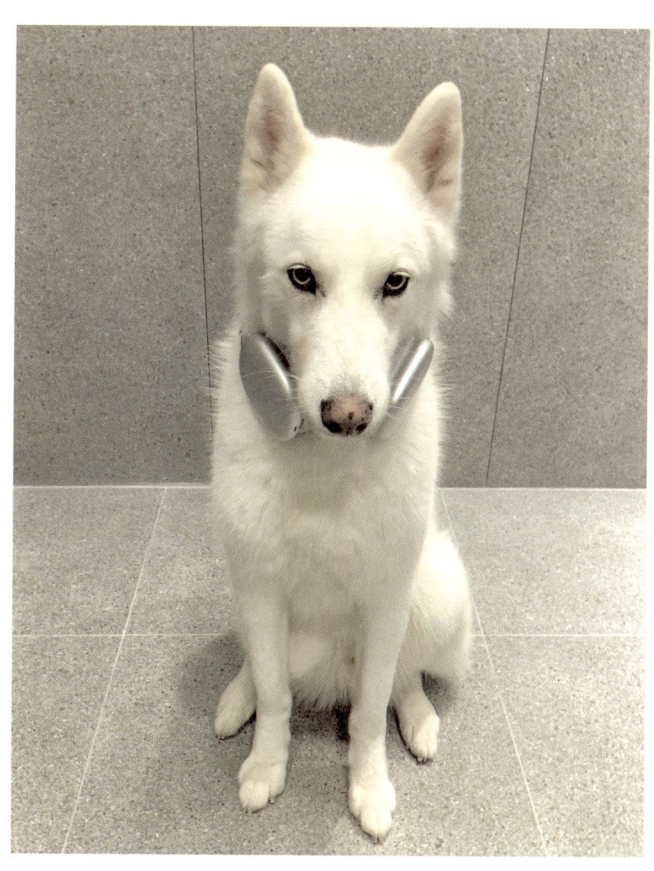

난 준비 됐어!!

...

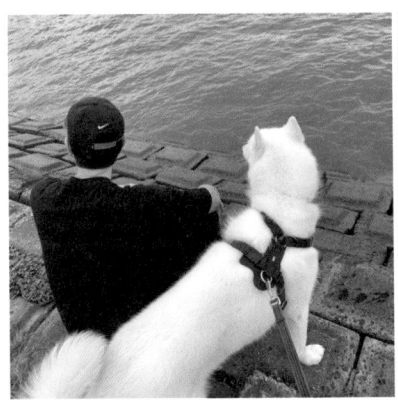 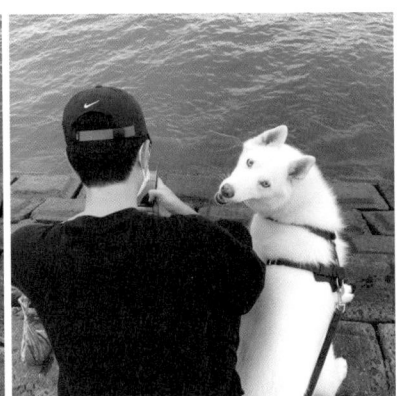

형!

 어디 보고 있는 거야?

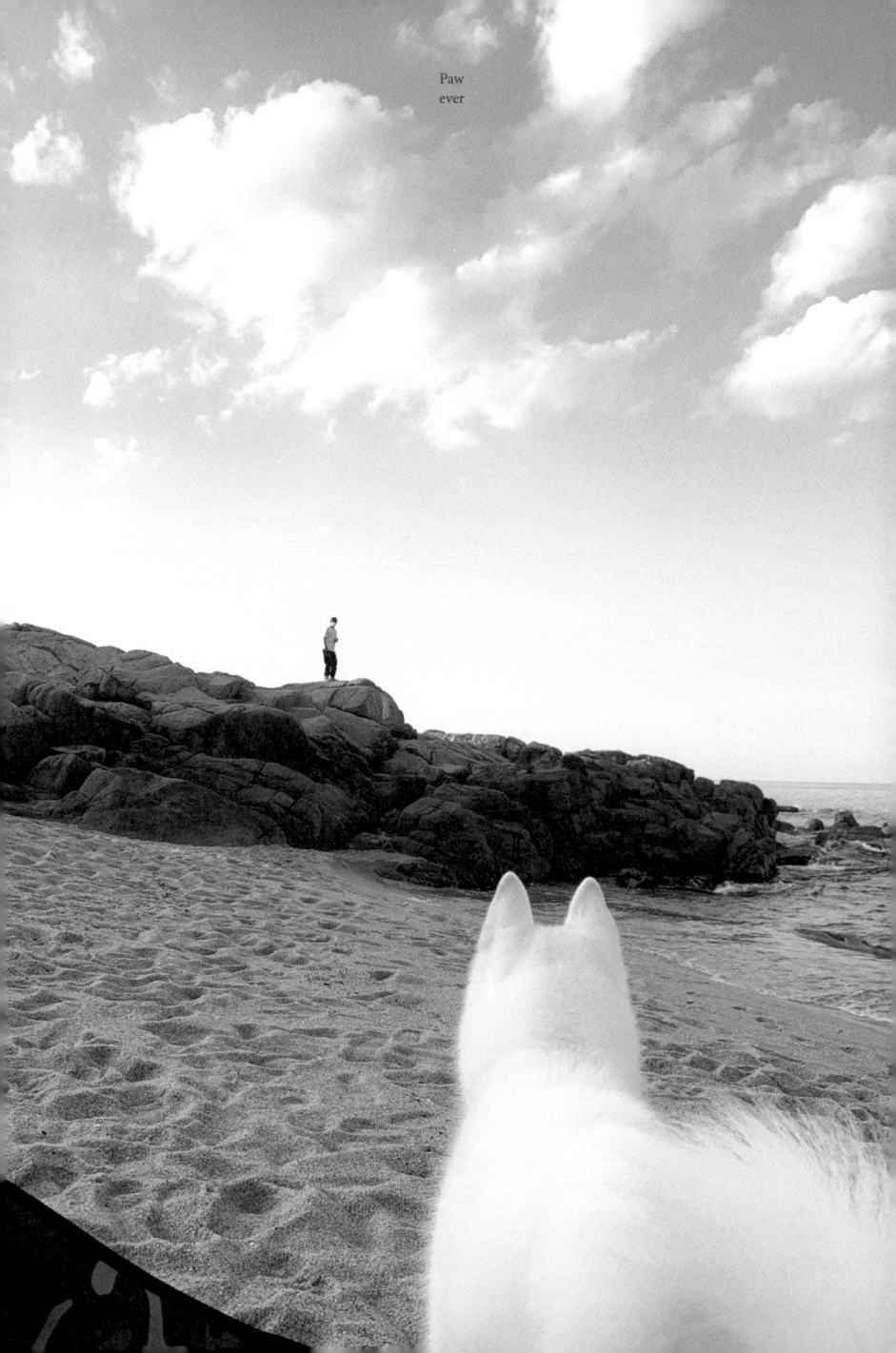
Paw ever

. . .

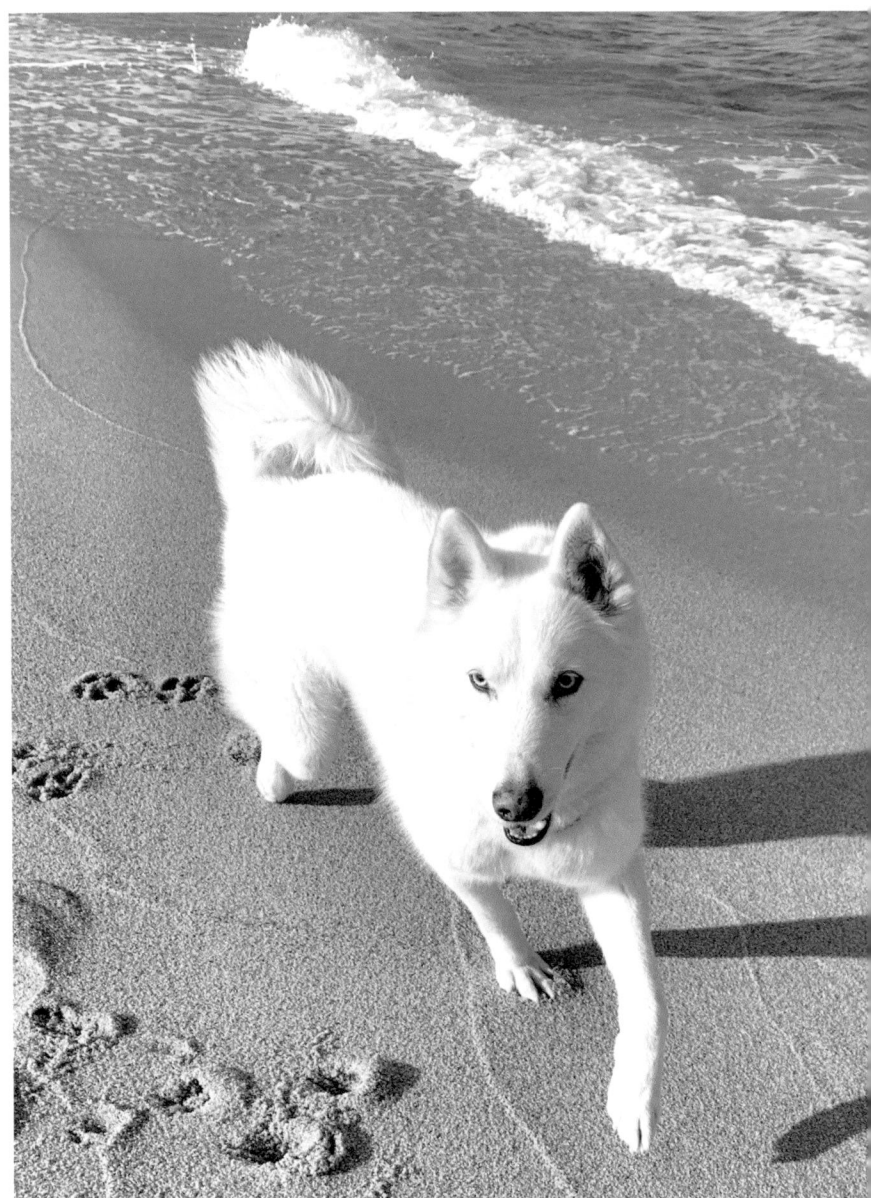

Paw
ever

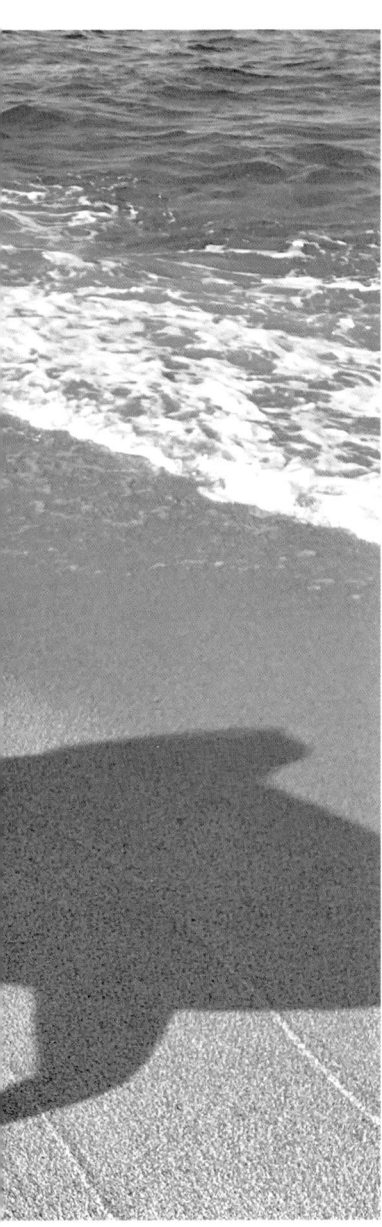

바다는 언제나

좋아!

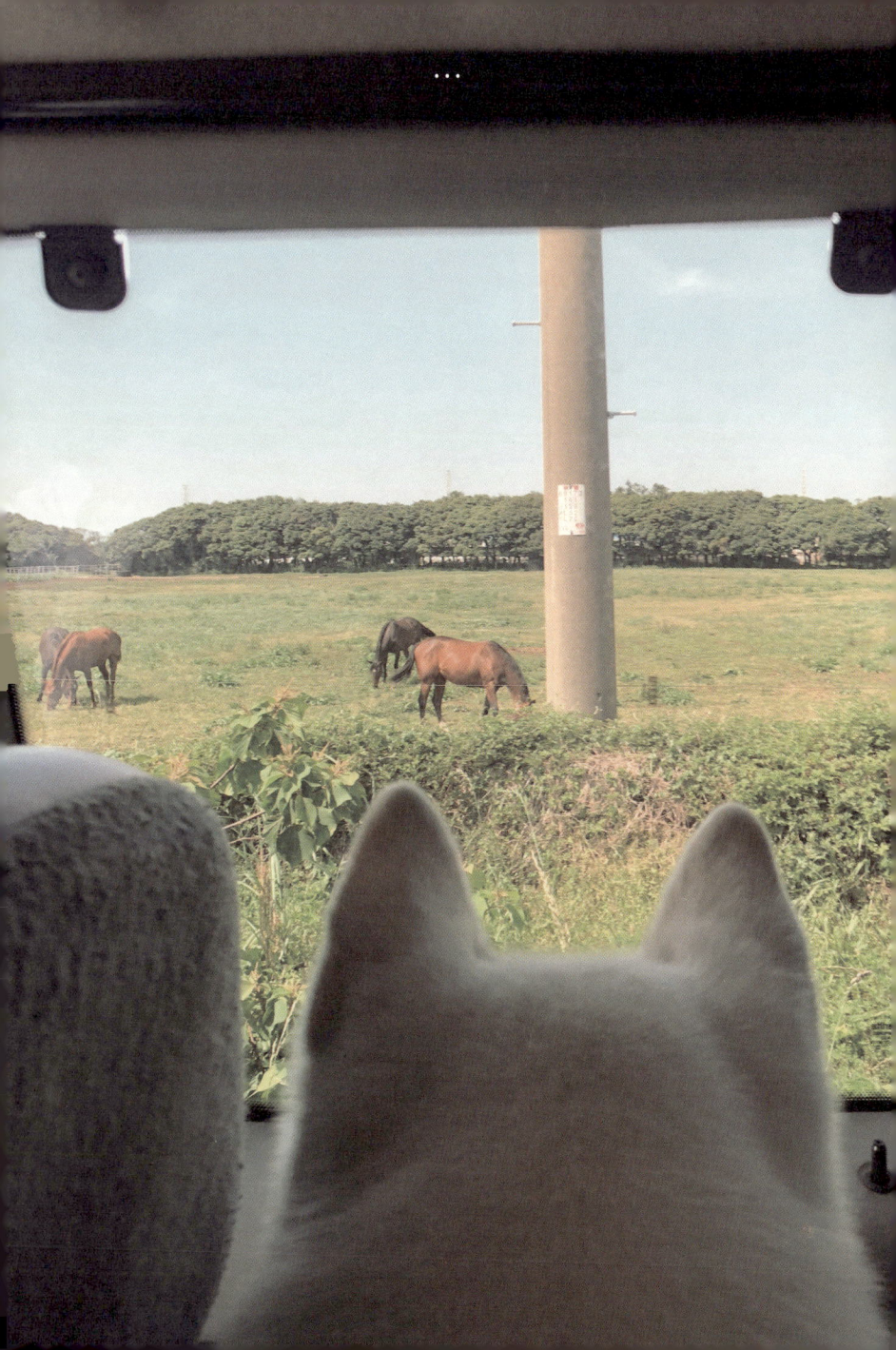

Paw
ever

창문 밖 세상은

언제나 궁금해.

...

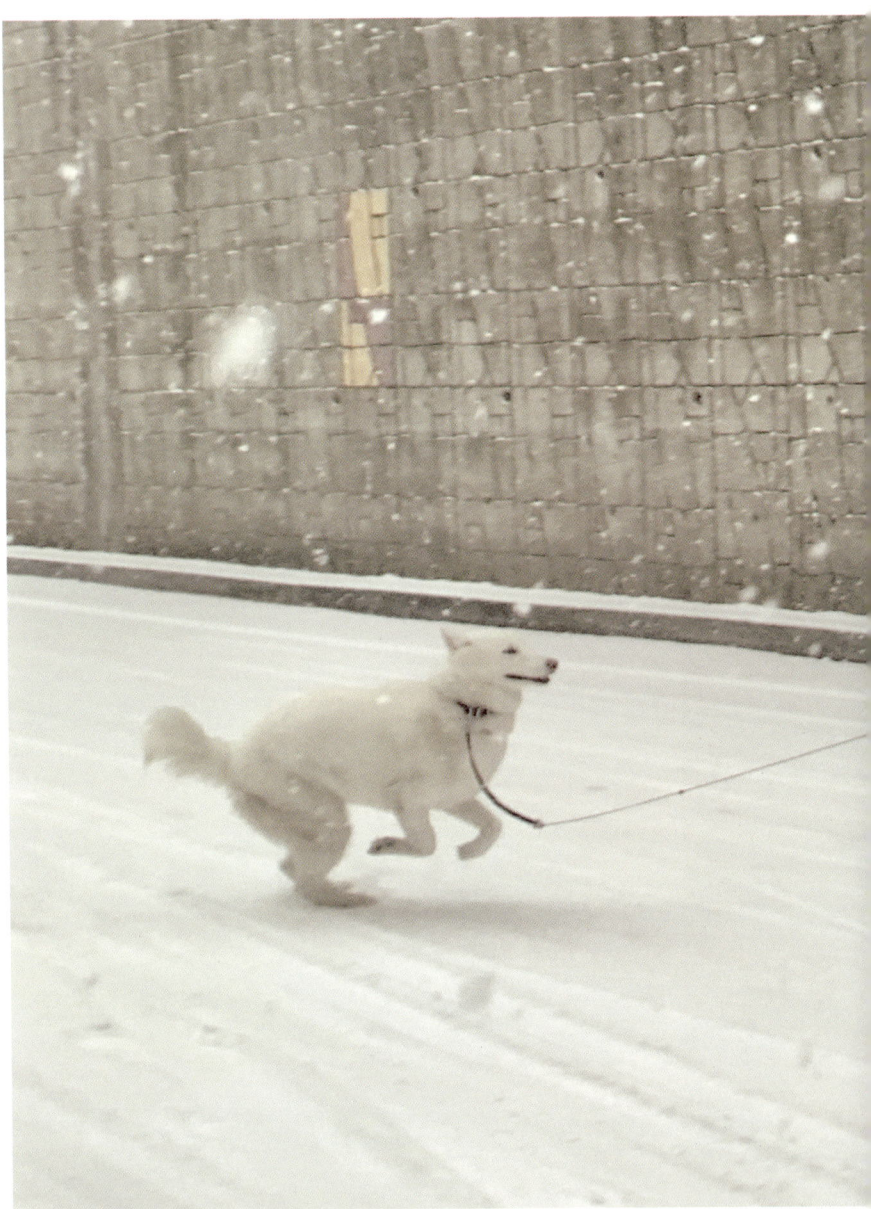

Paw
ever

나의

계절이 왔다.

. . .

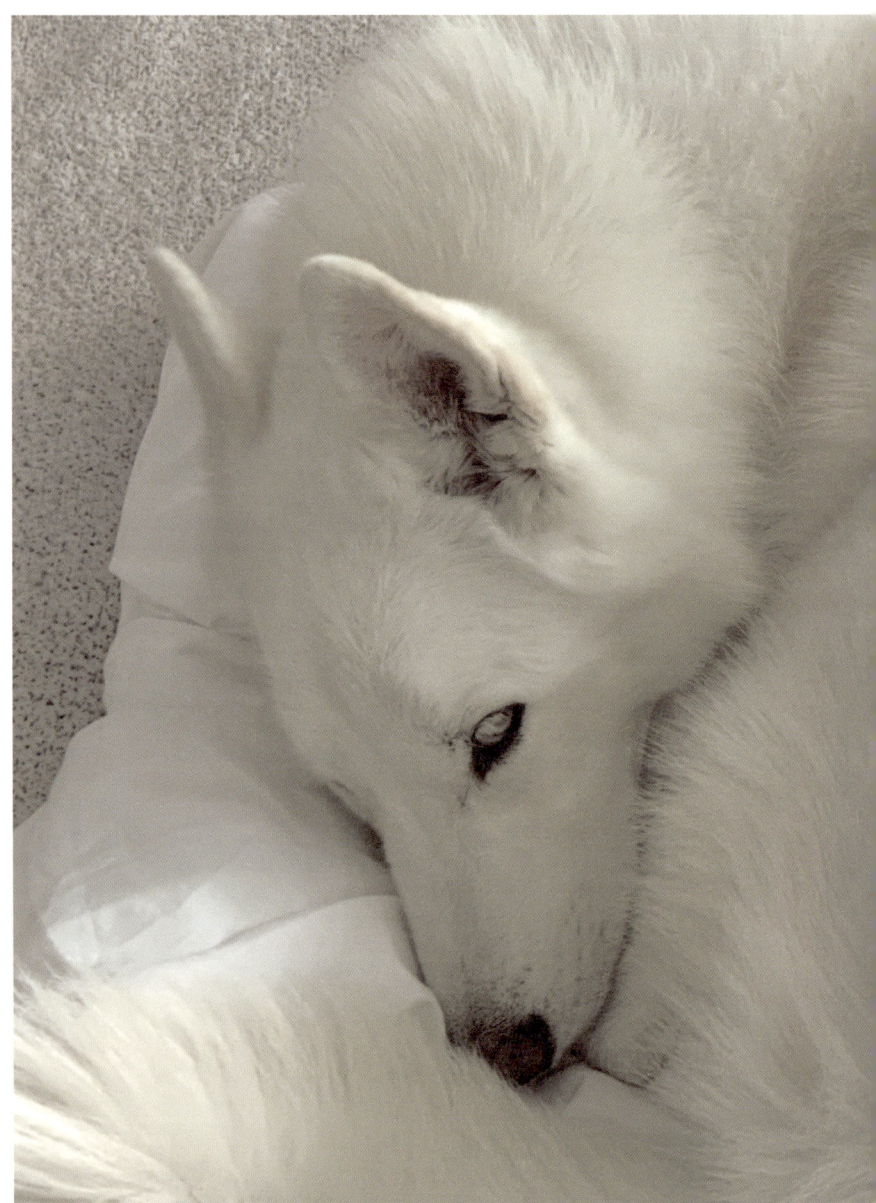

Paw
ever

...

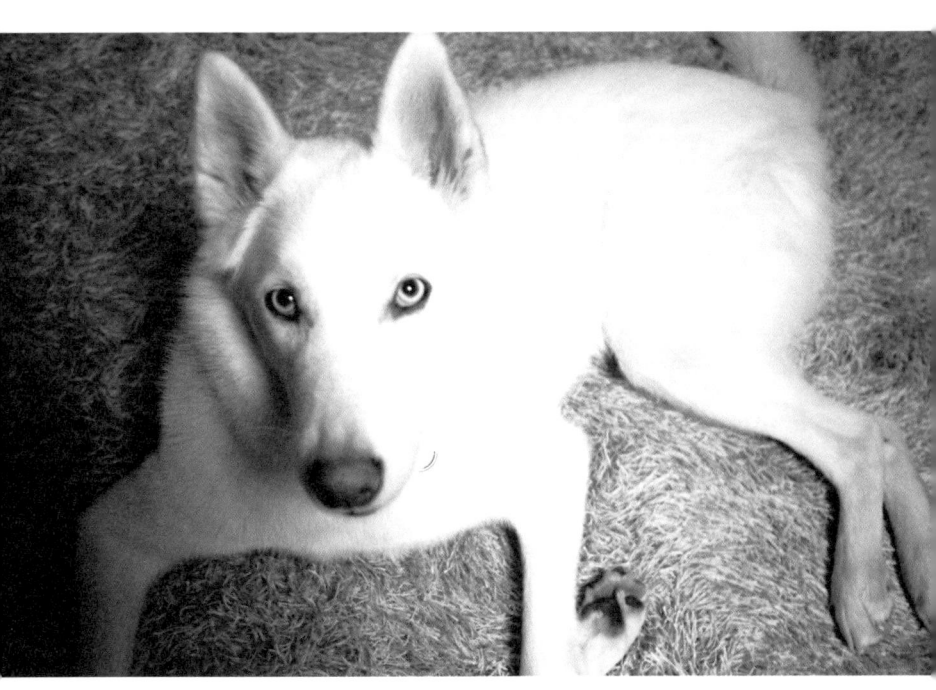

Paw
ever

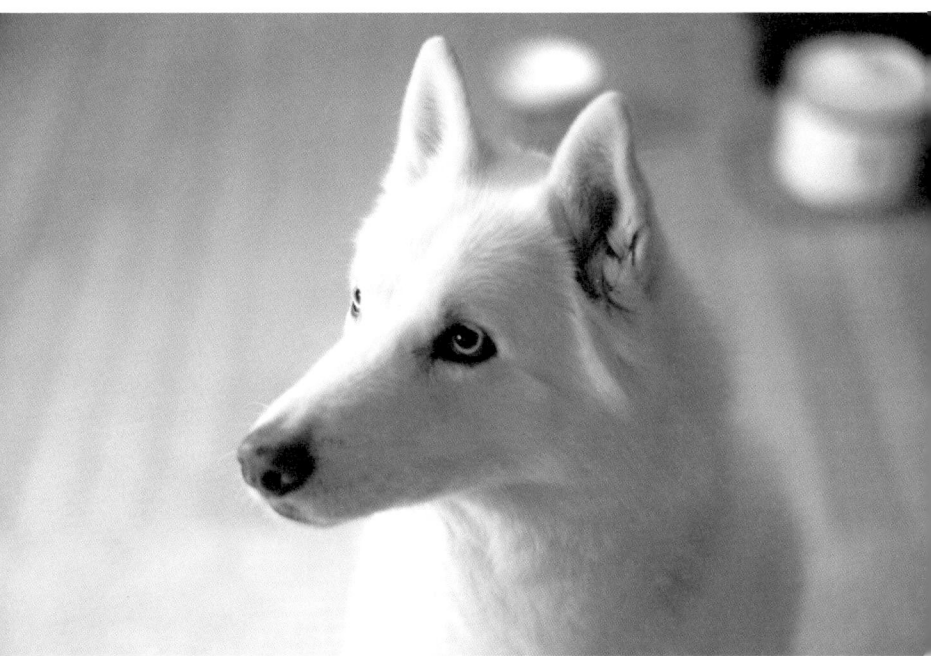

...

Paw
ever

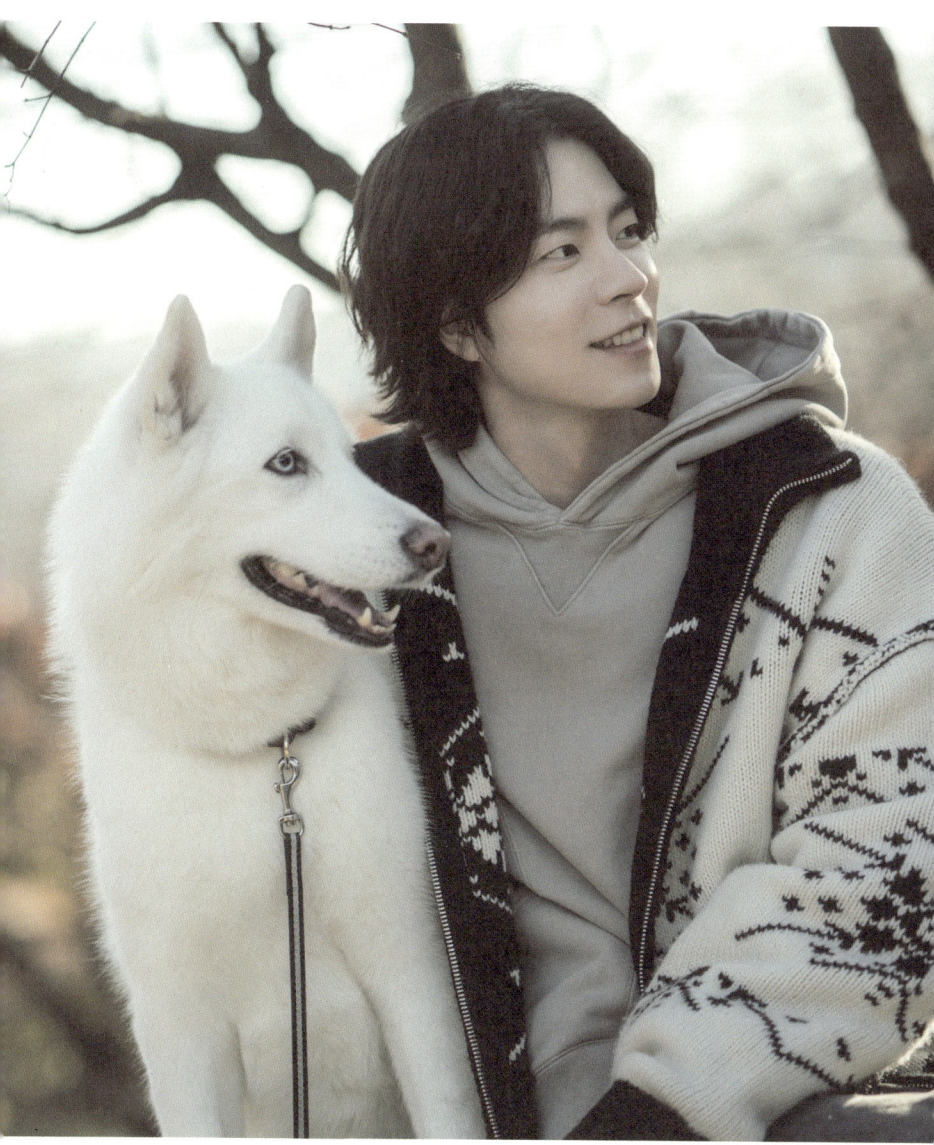

...

메리 크리스마스

　　　선물은… 나야!

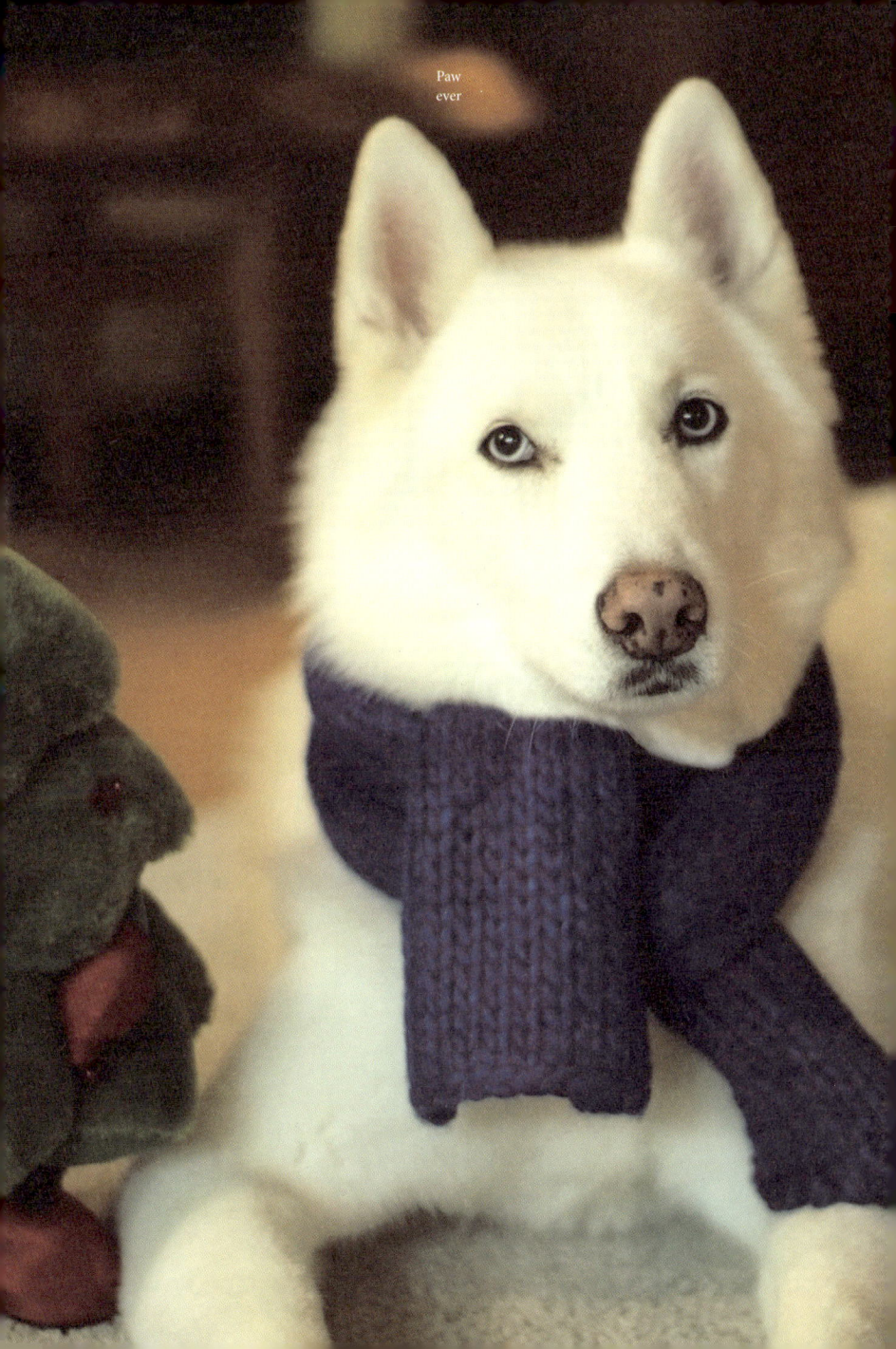

...

Paw
ever

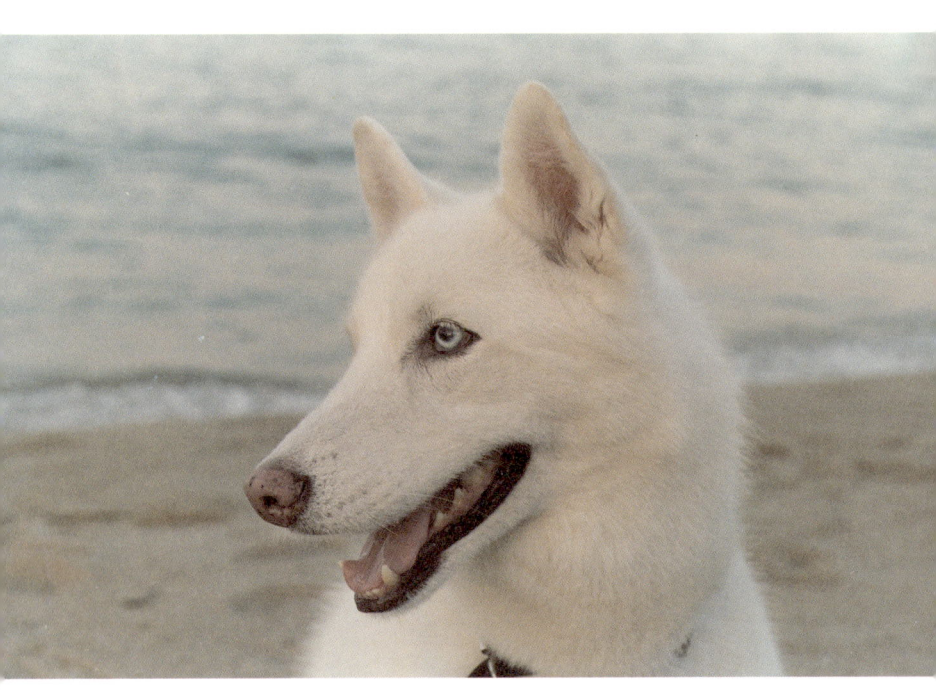

Paw
ever

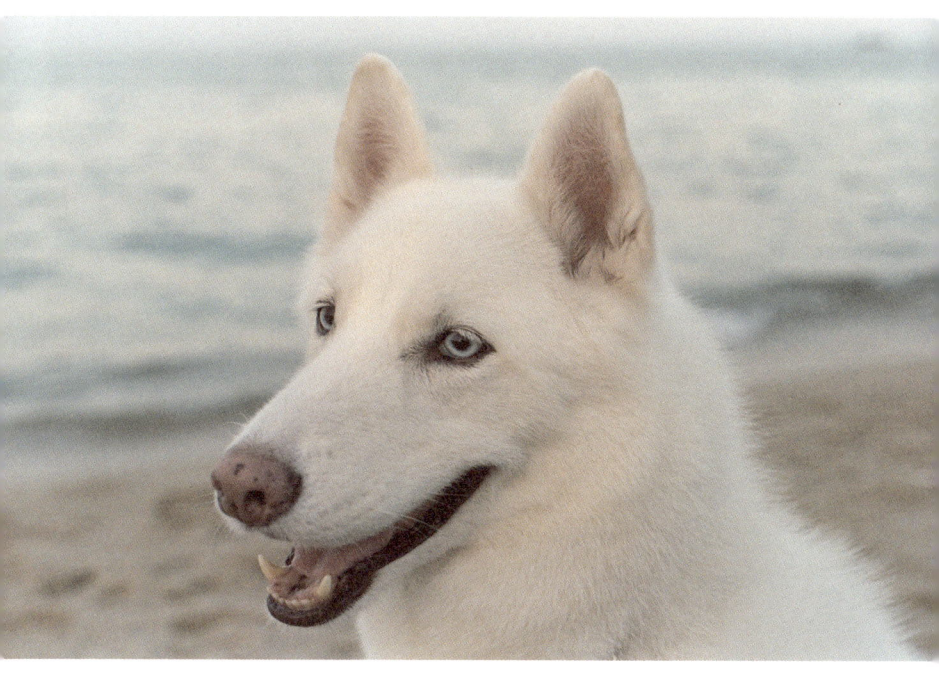

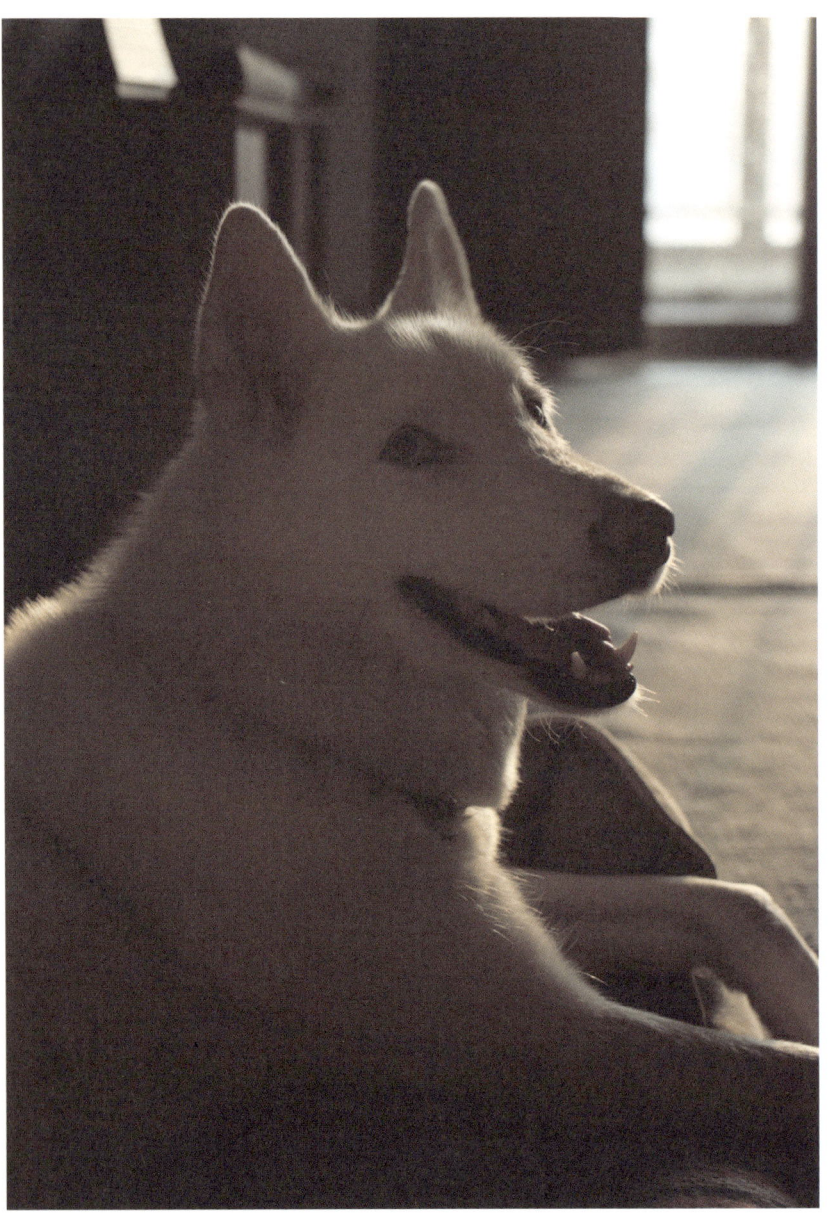

Paw
ever

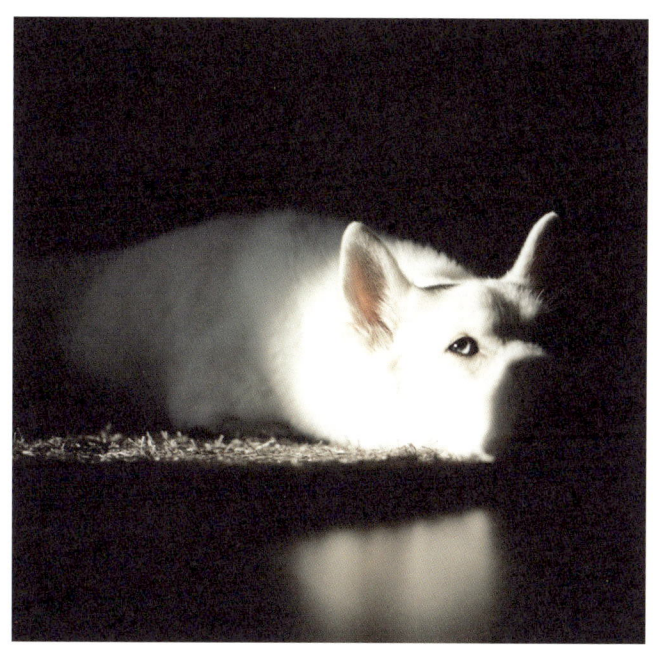

...

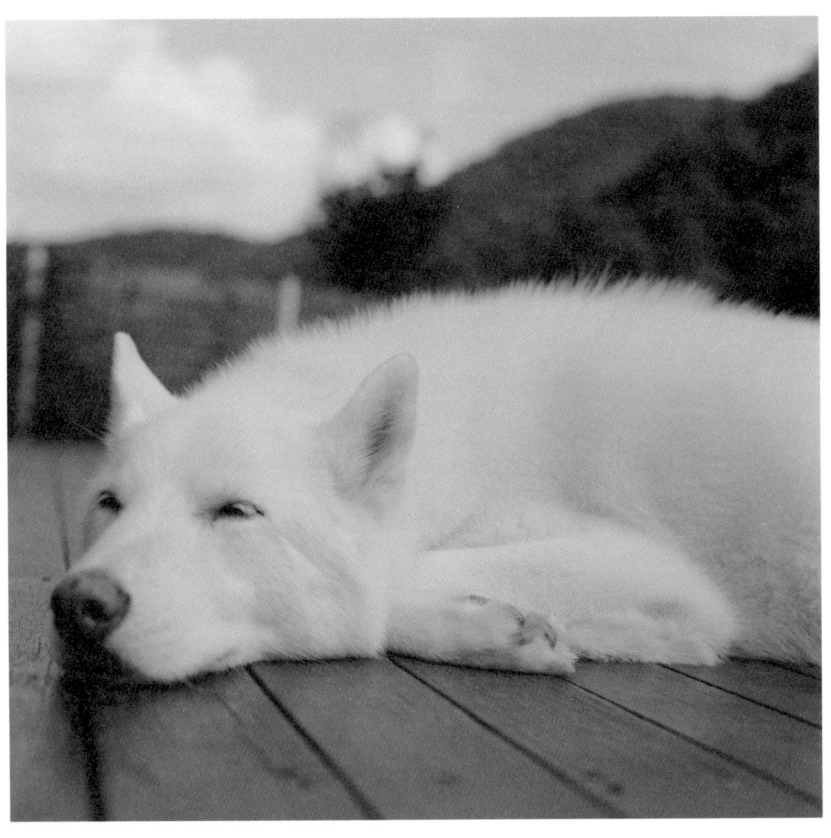

Paw
ever

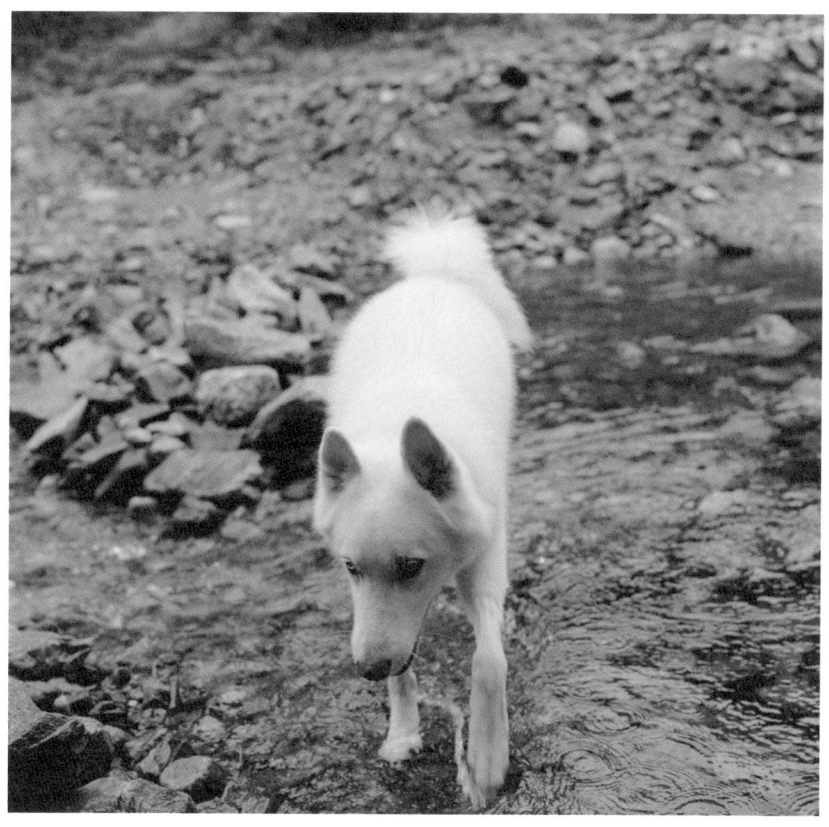

...

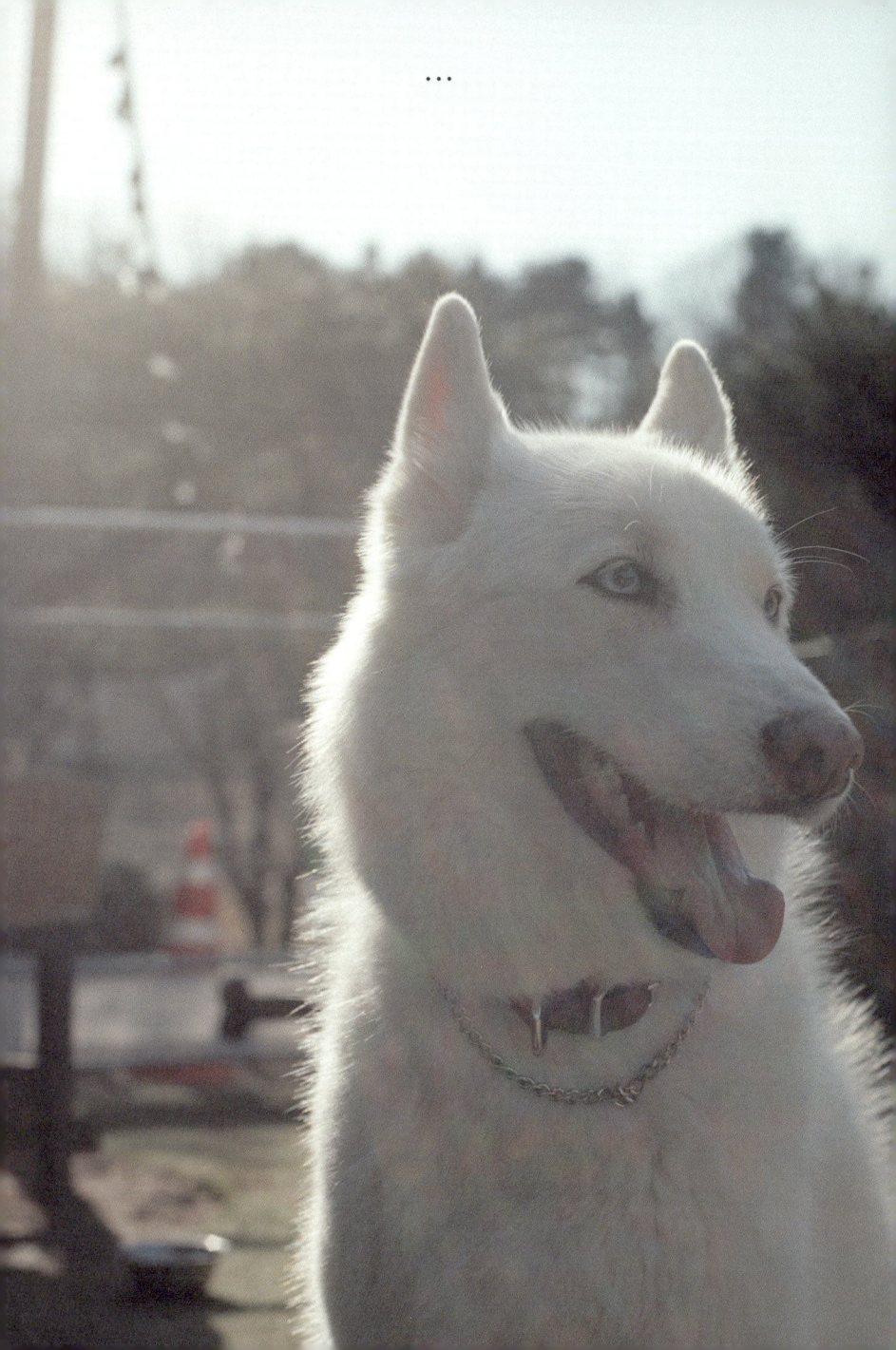

Paw
ever

햇살

좋았던 날

...

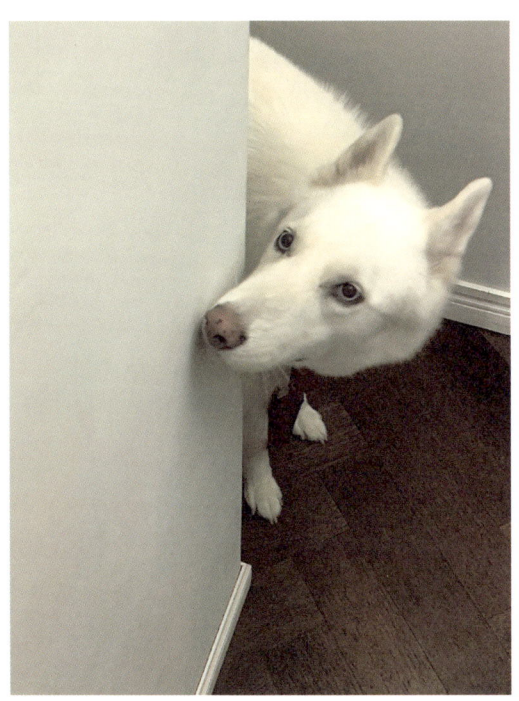

까-꿍!

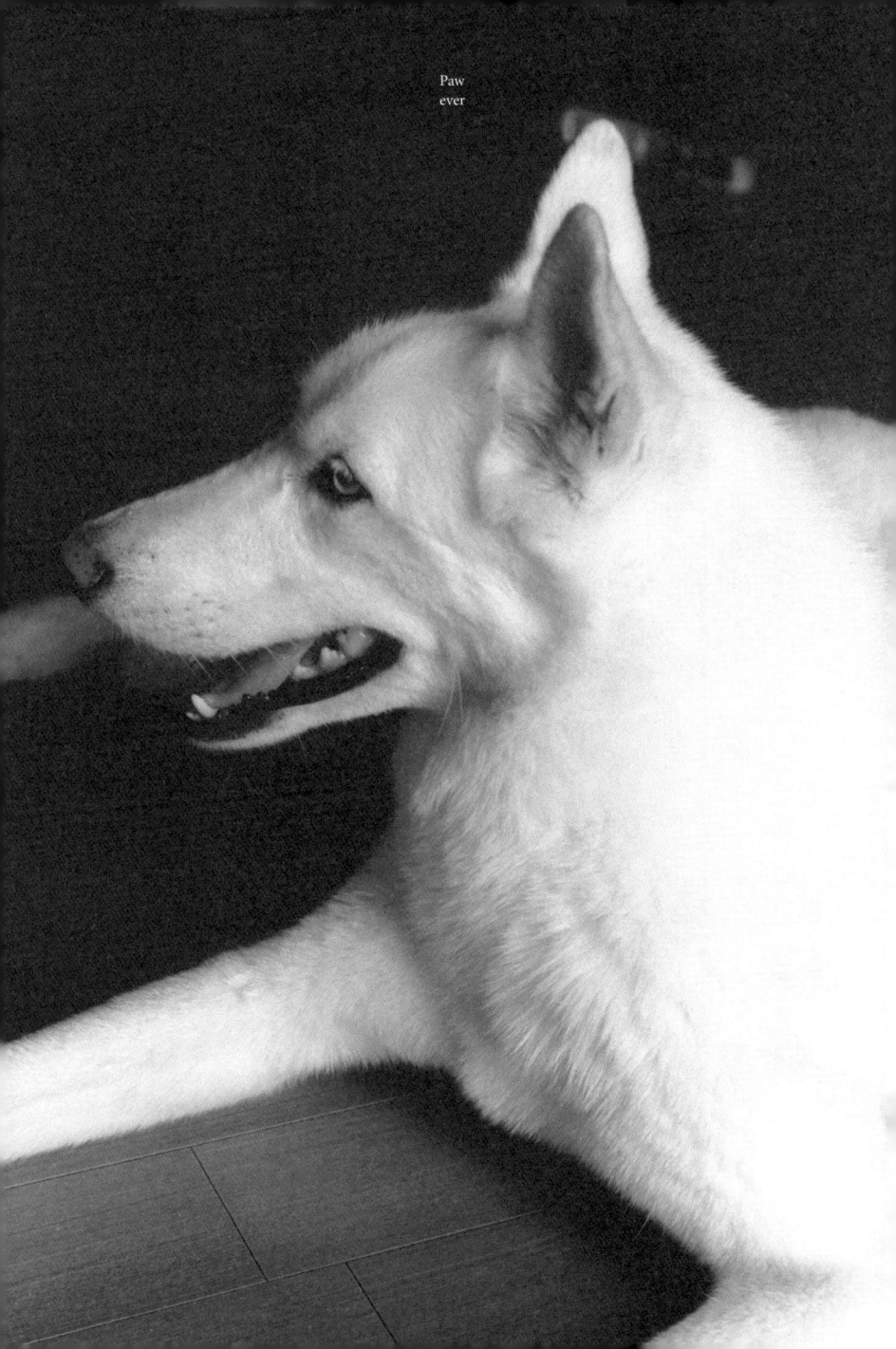
Paw
ever

형이랑

　　네잎 클로버도 찾아보고

Paw ever

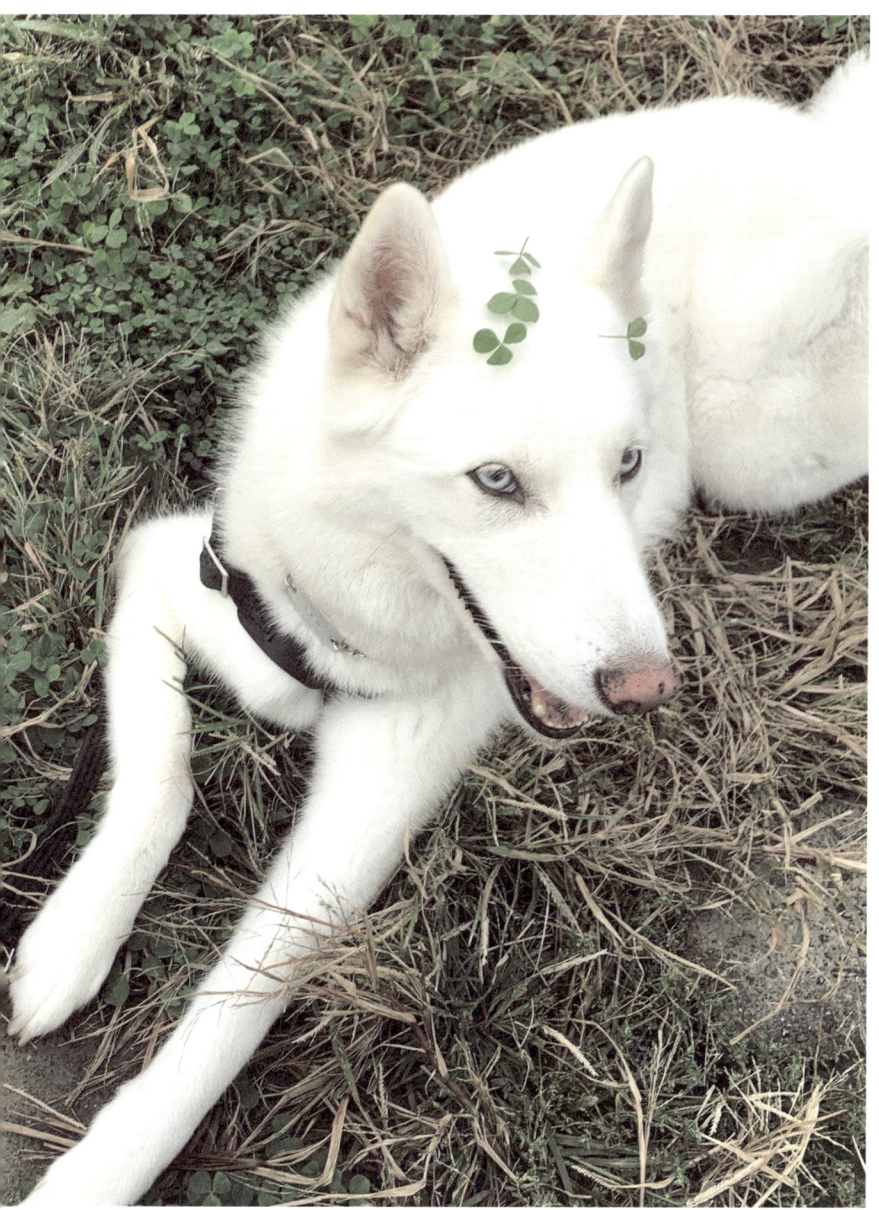

...

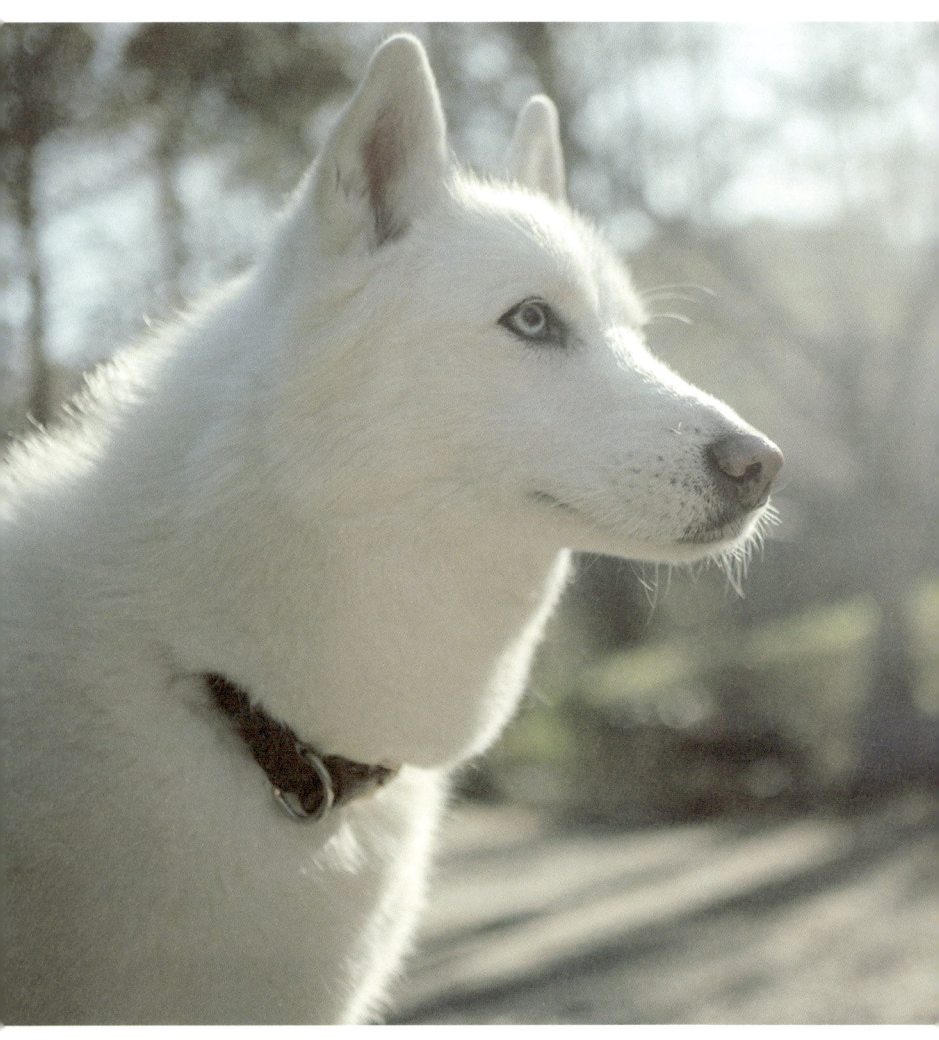

Paw
ever

오늘도

햇살이 좋아.

...

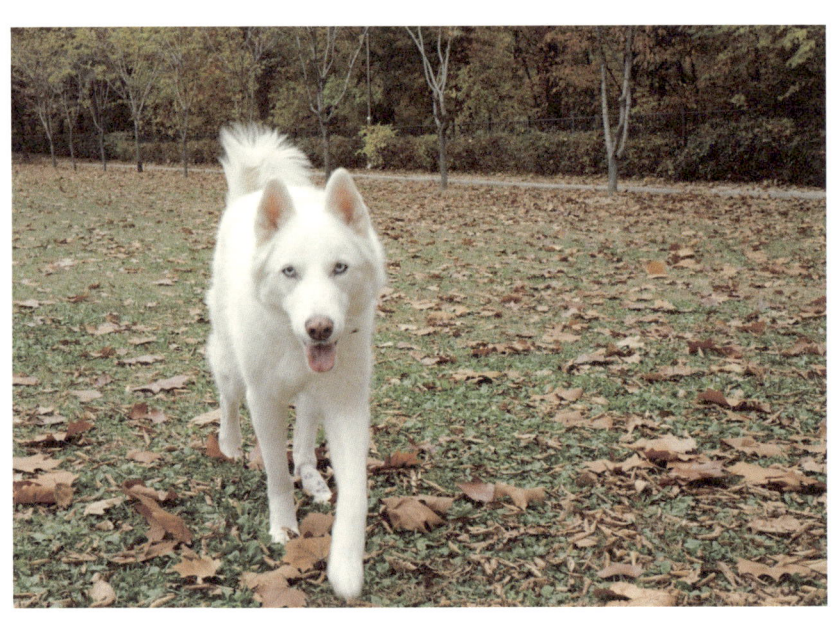

바스락 바스락

 가을 산책길

Paw
ever

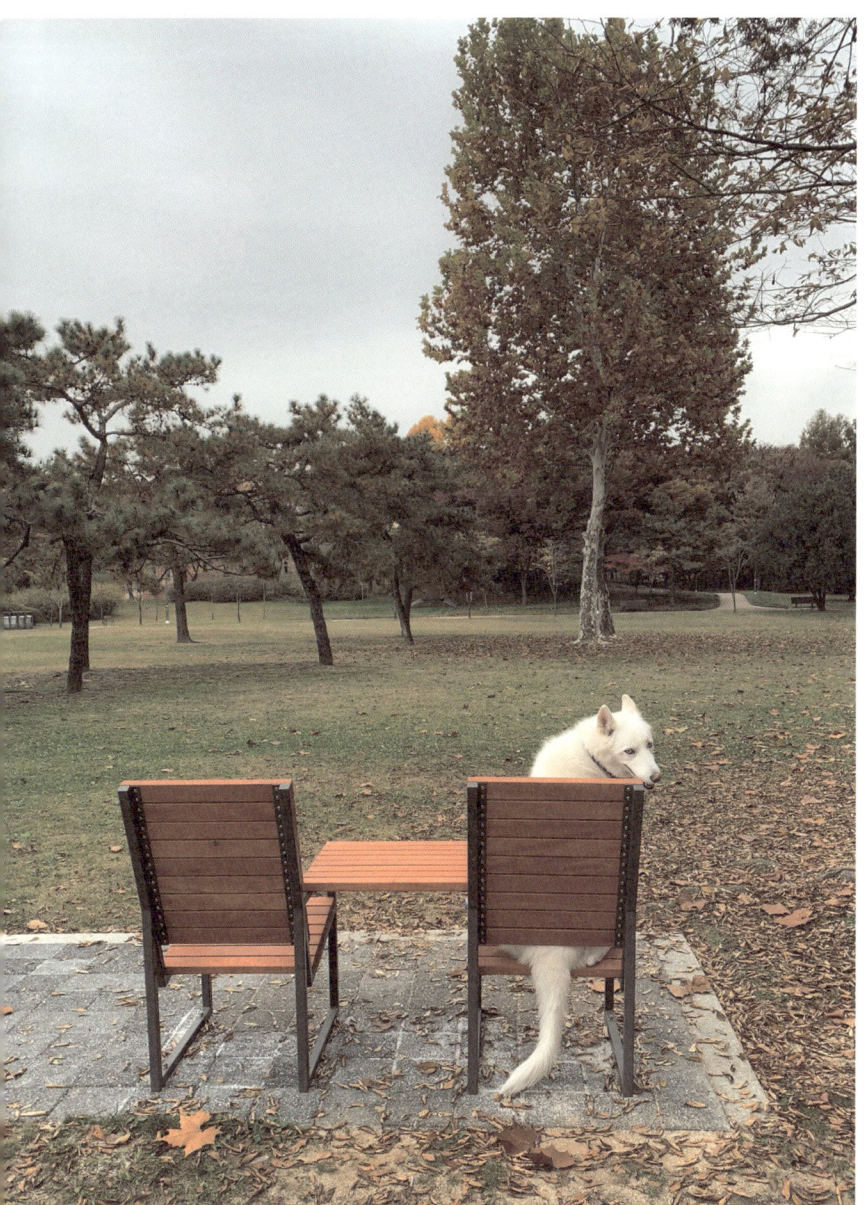

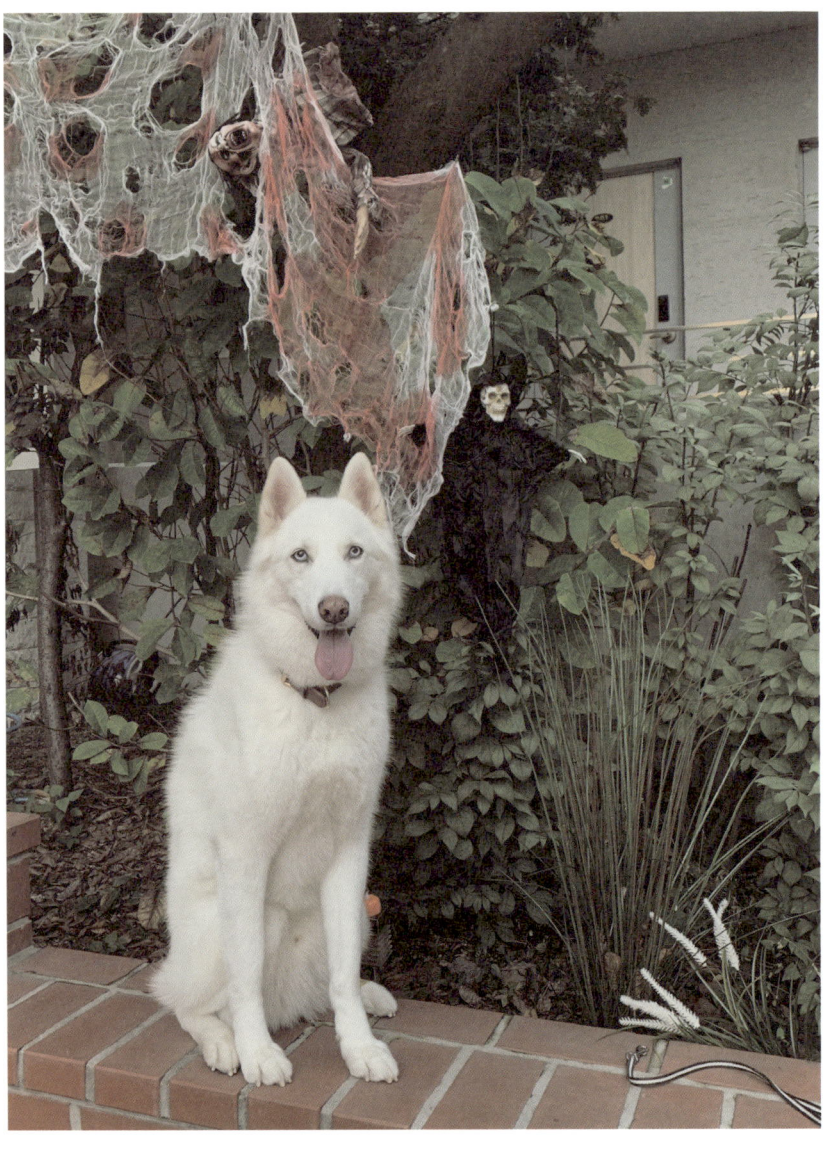

Paw
ever

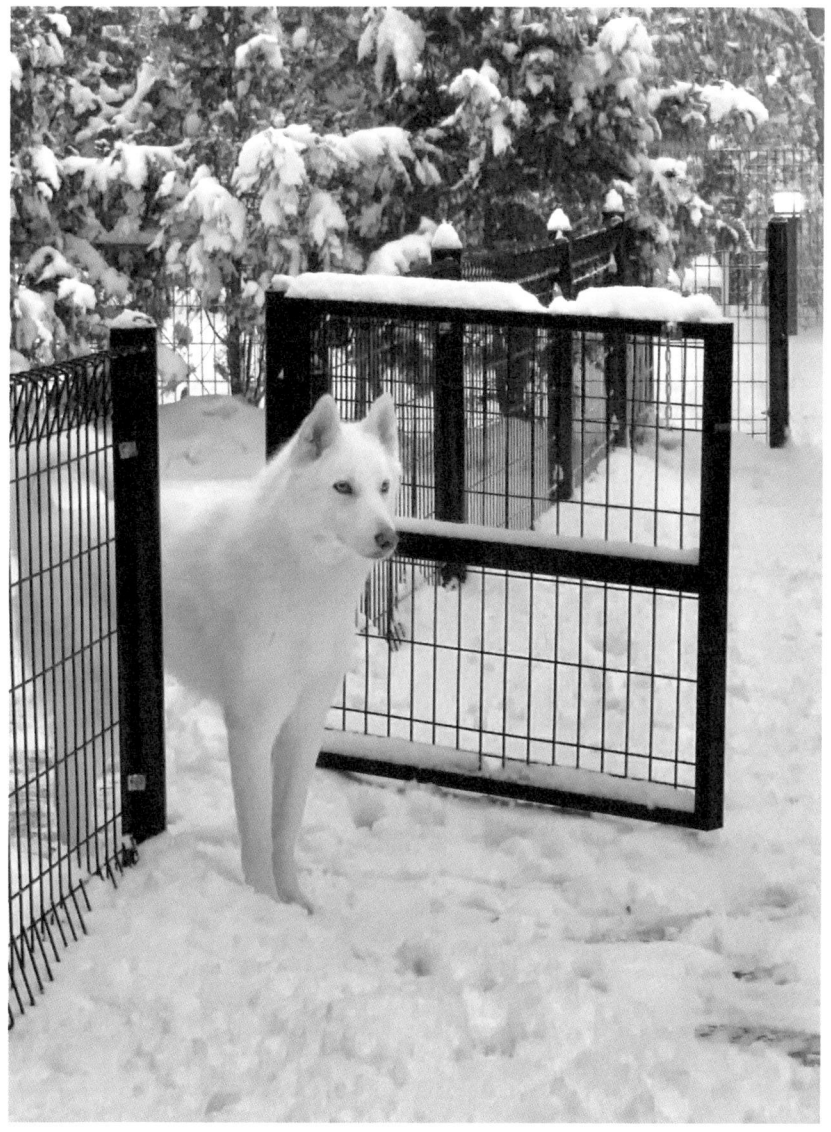

...

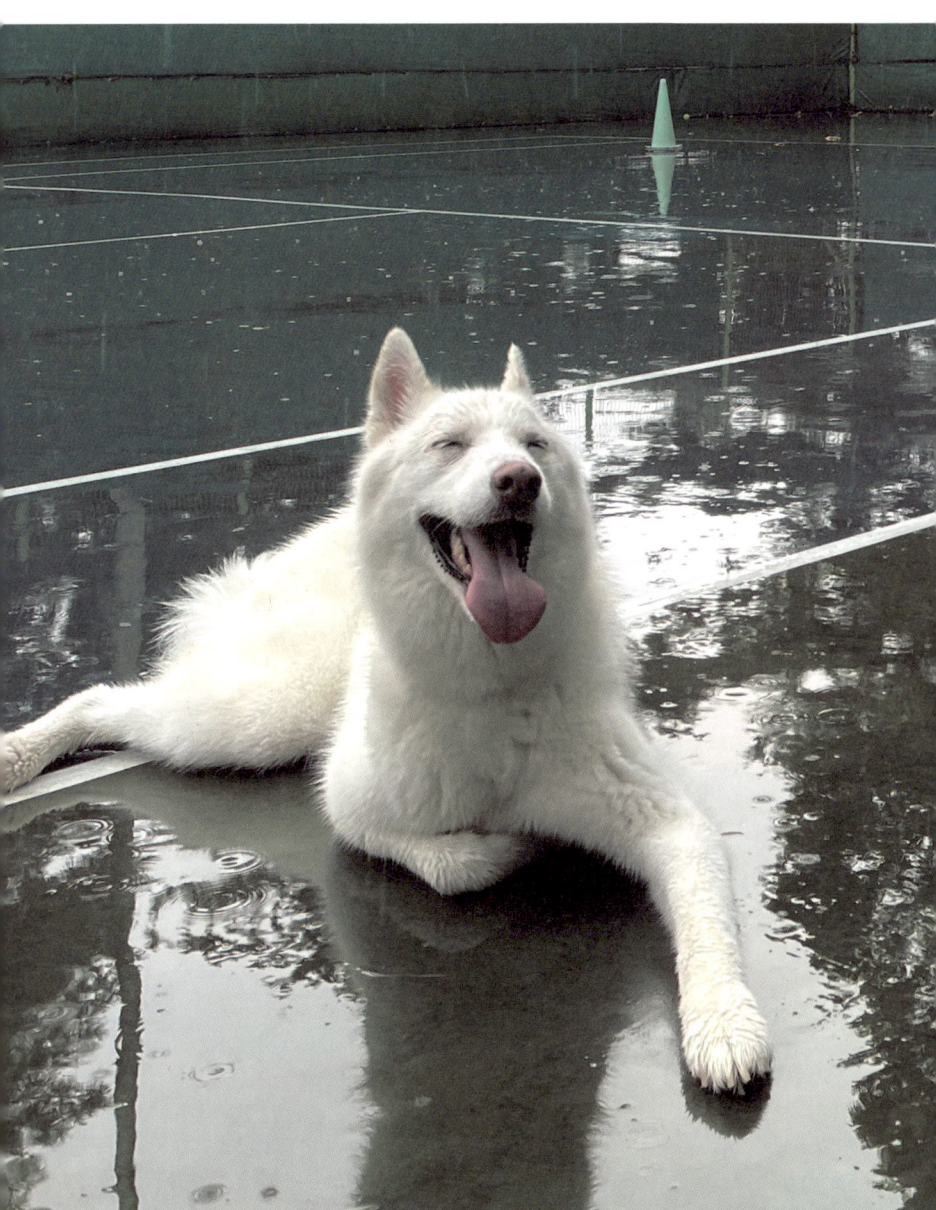

Paw
ever

비에 흠뻑 젖은 날

기분 너무 좋아!

...

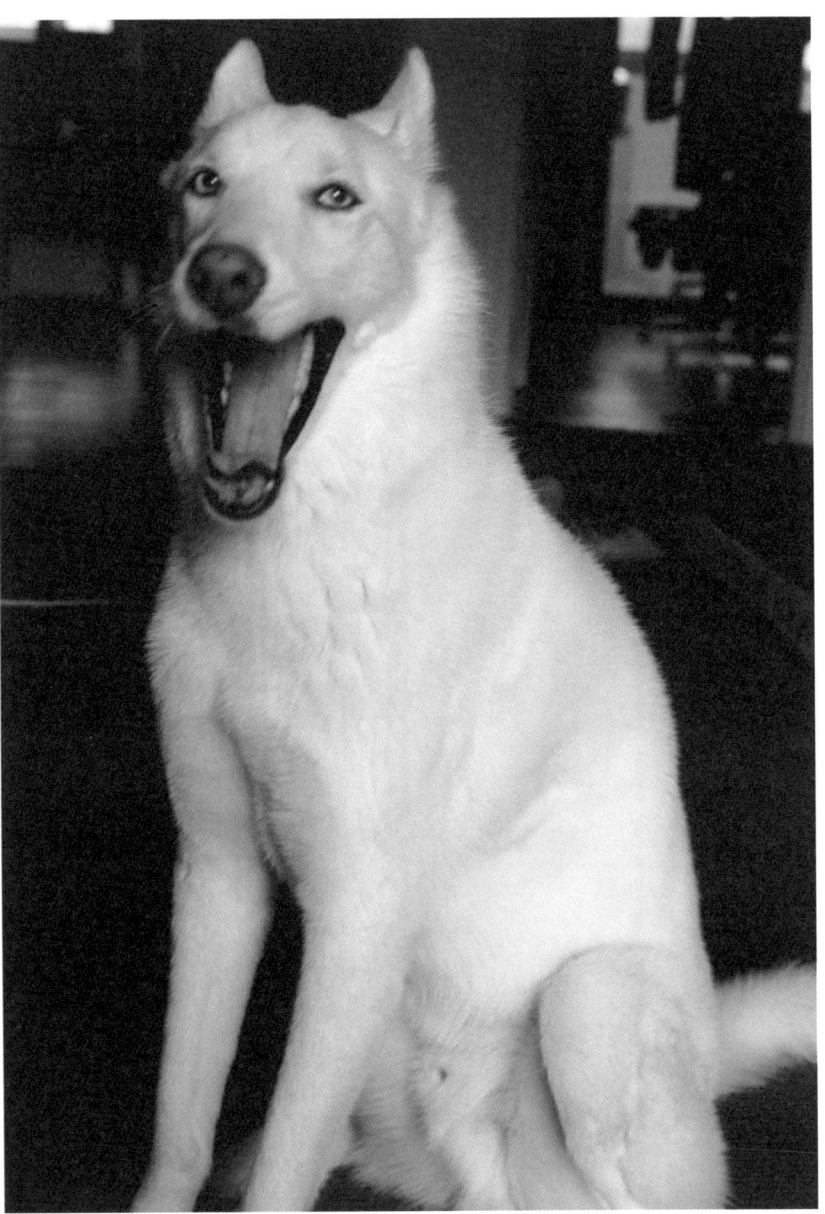

Paw
ever

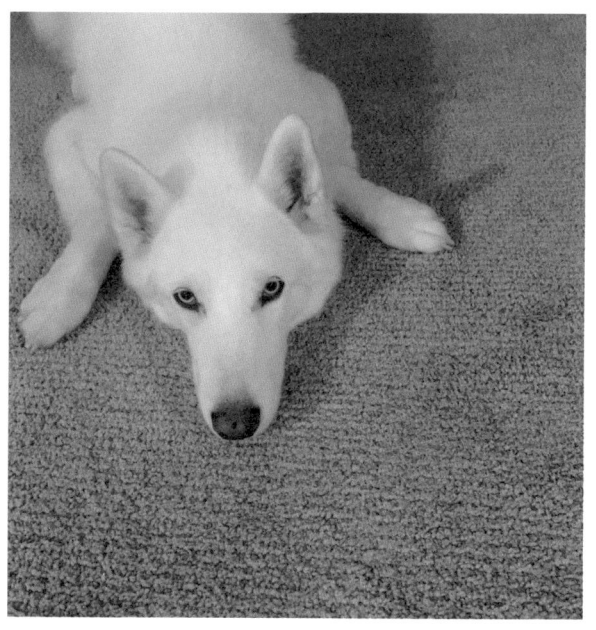

하 - 암

졸려…

...

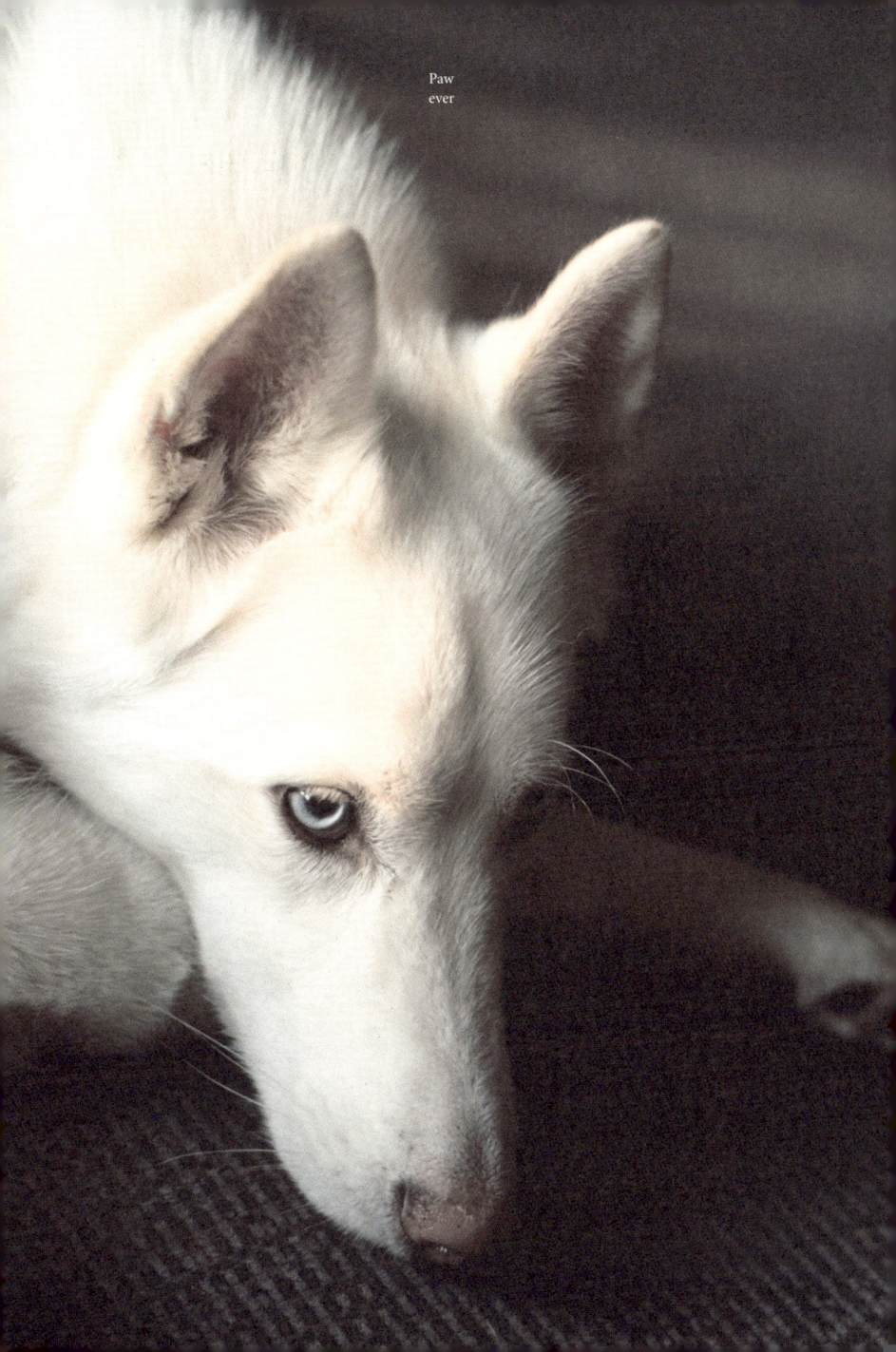

Paw
ever

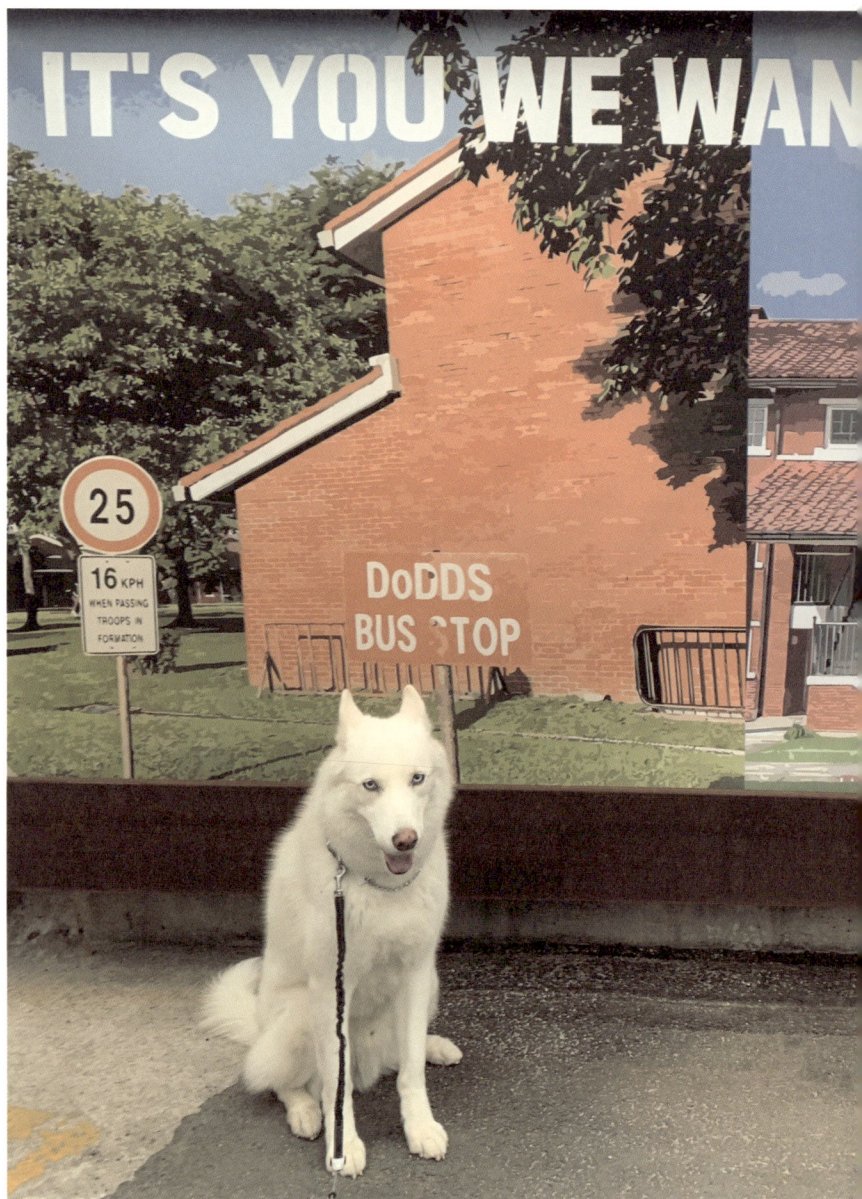

Paw
ever

버스 아저씨

언제 와요?

. . .

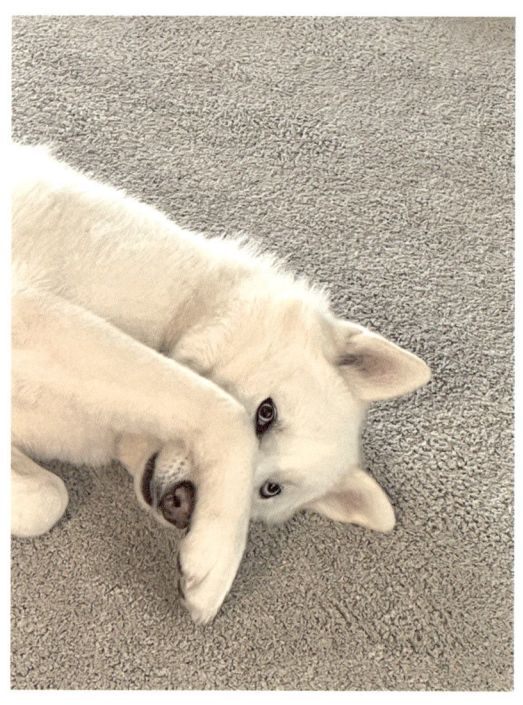

오늘 내 표정

어때?

Paw
ever

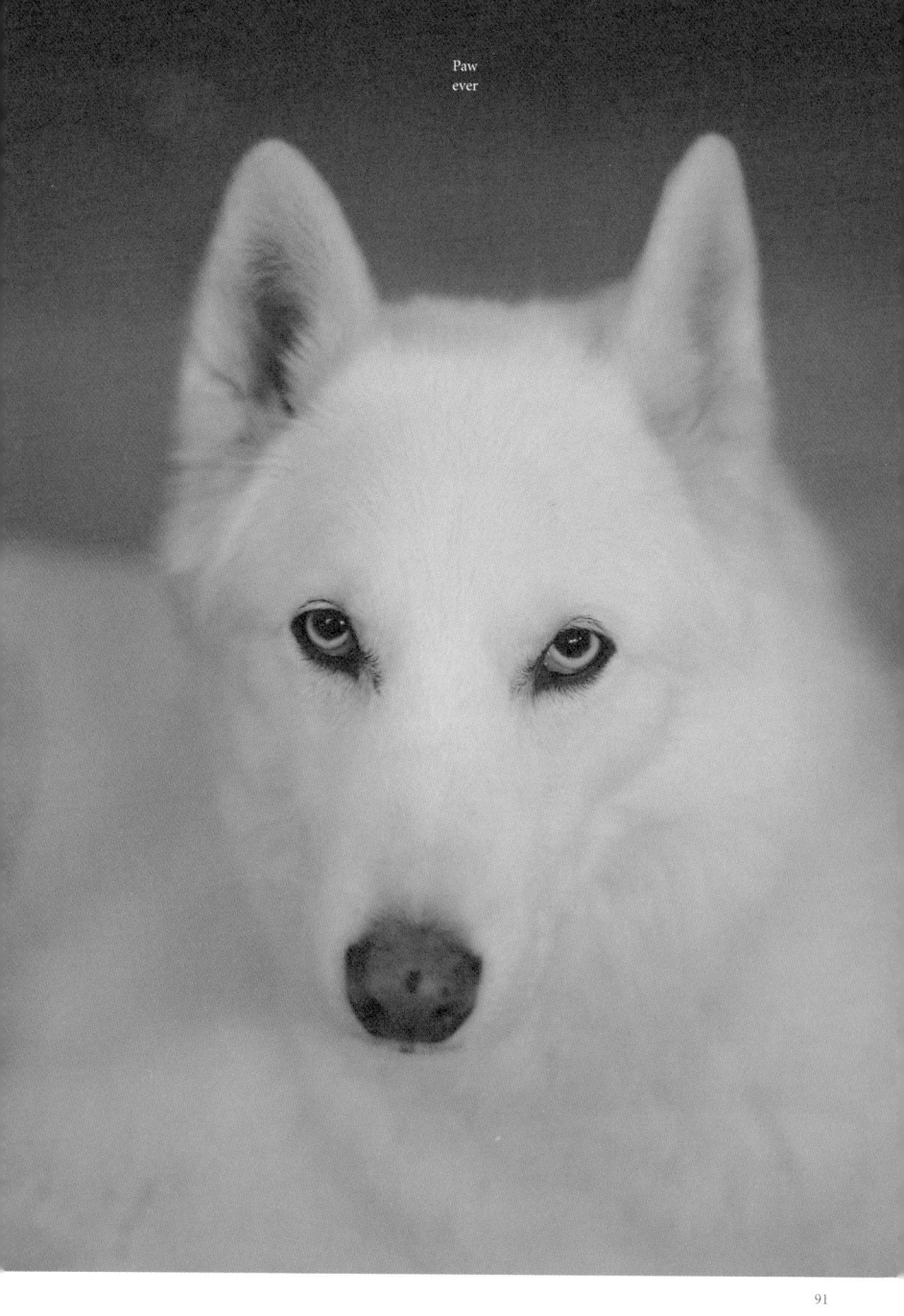

. . .

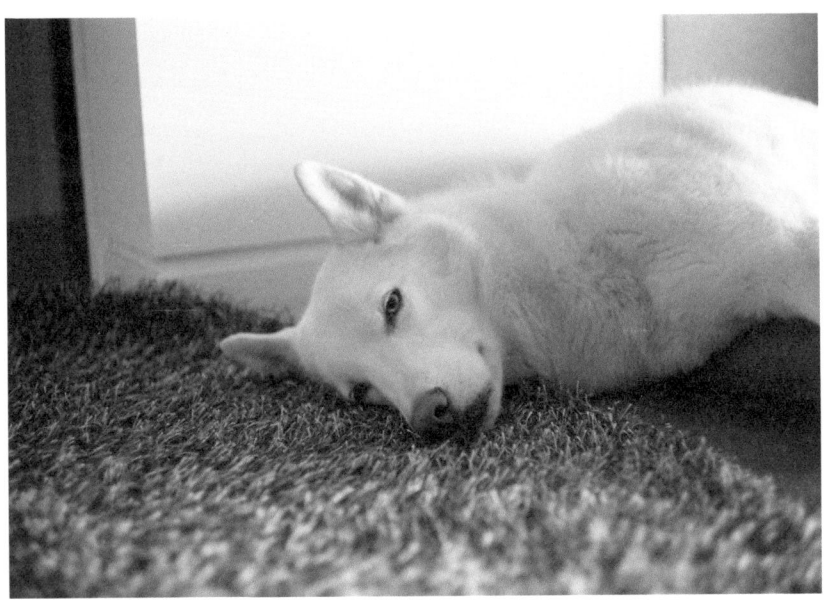

Paw
ever

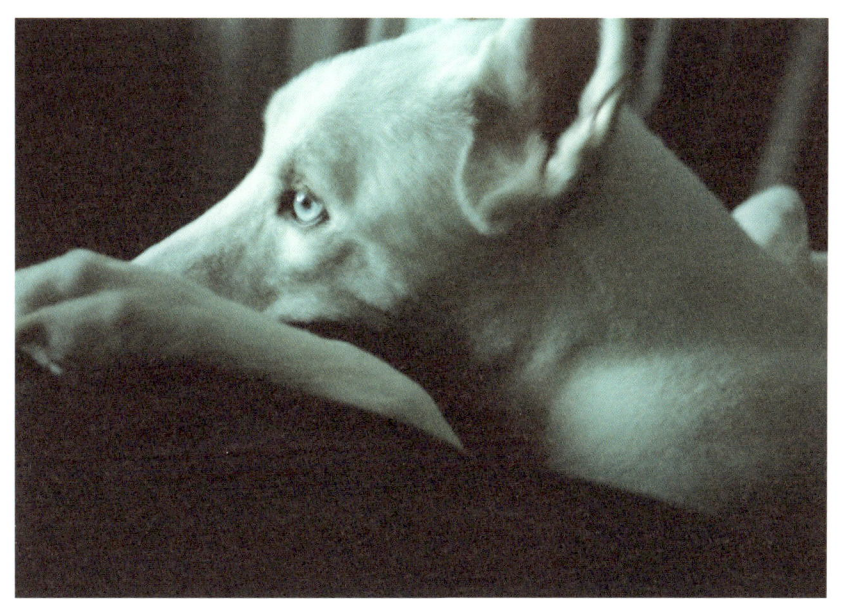

형 필카 느낌

아주 좋아!

...

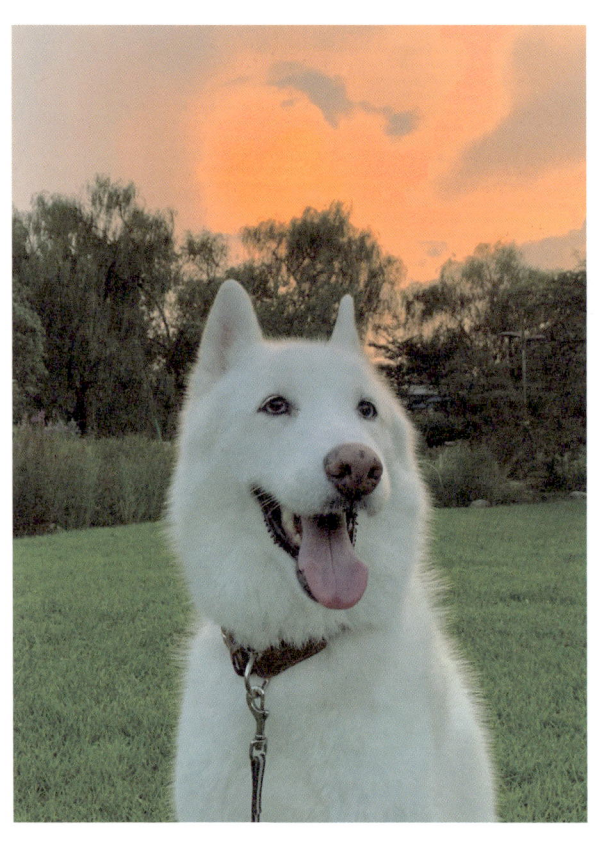

형이랑 함께 하는 산책은

　　　　언제나 즐거워!

Paw
ever

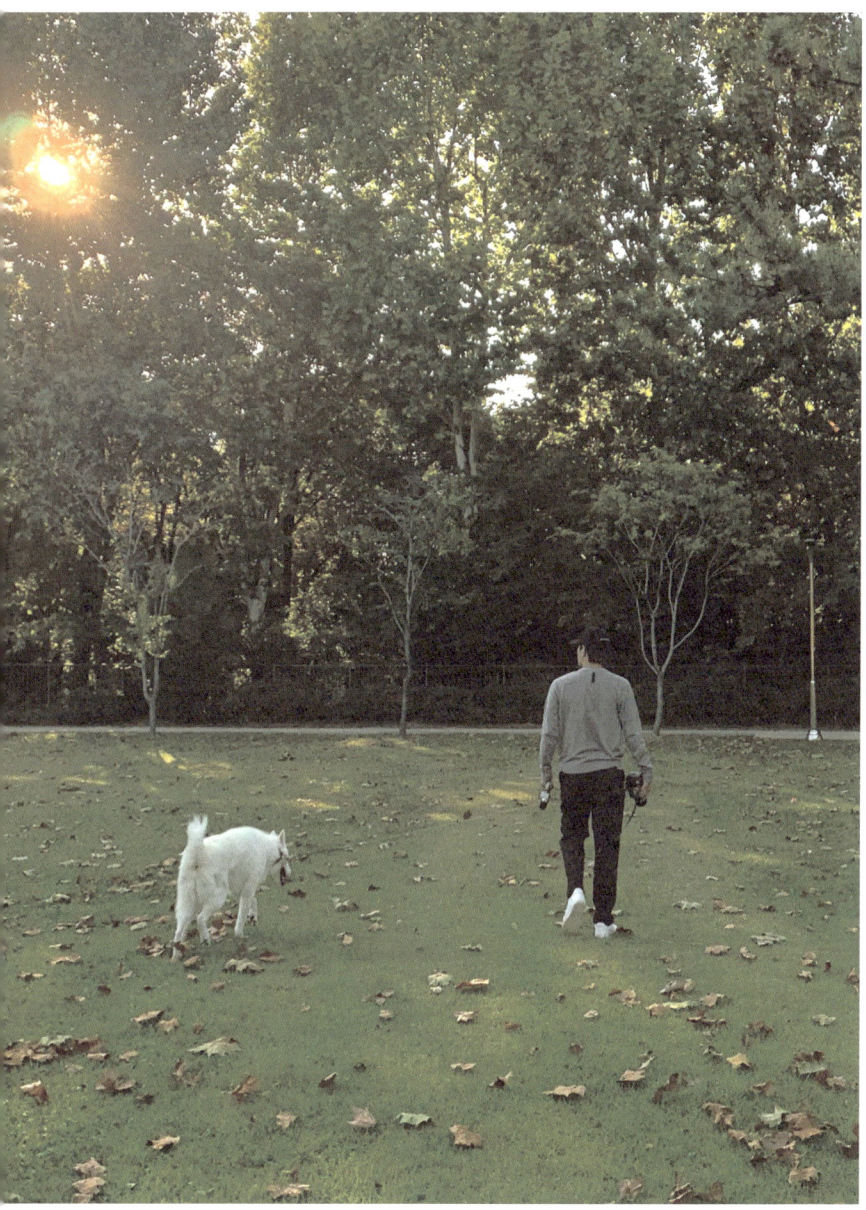

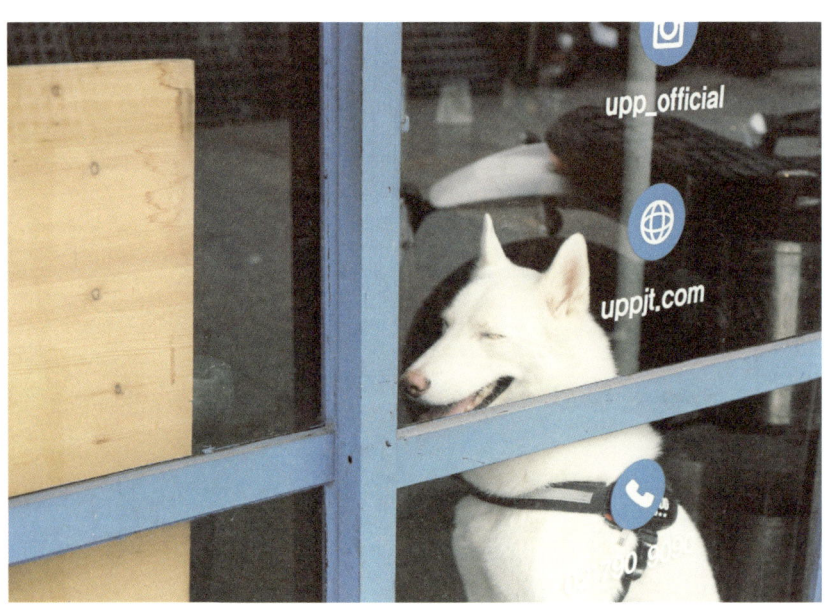

추억의 UPP

Paw
ever

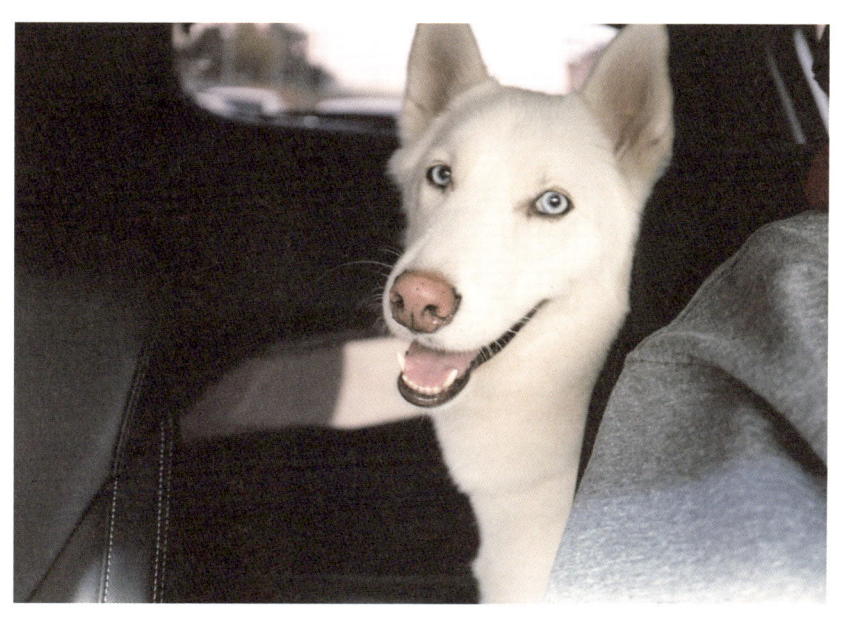

떠나볼까? 오늘도!

...

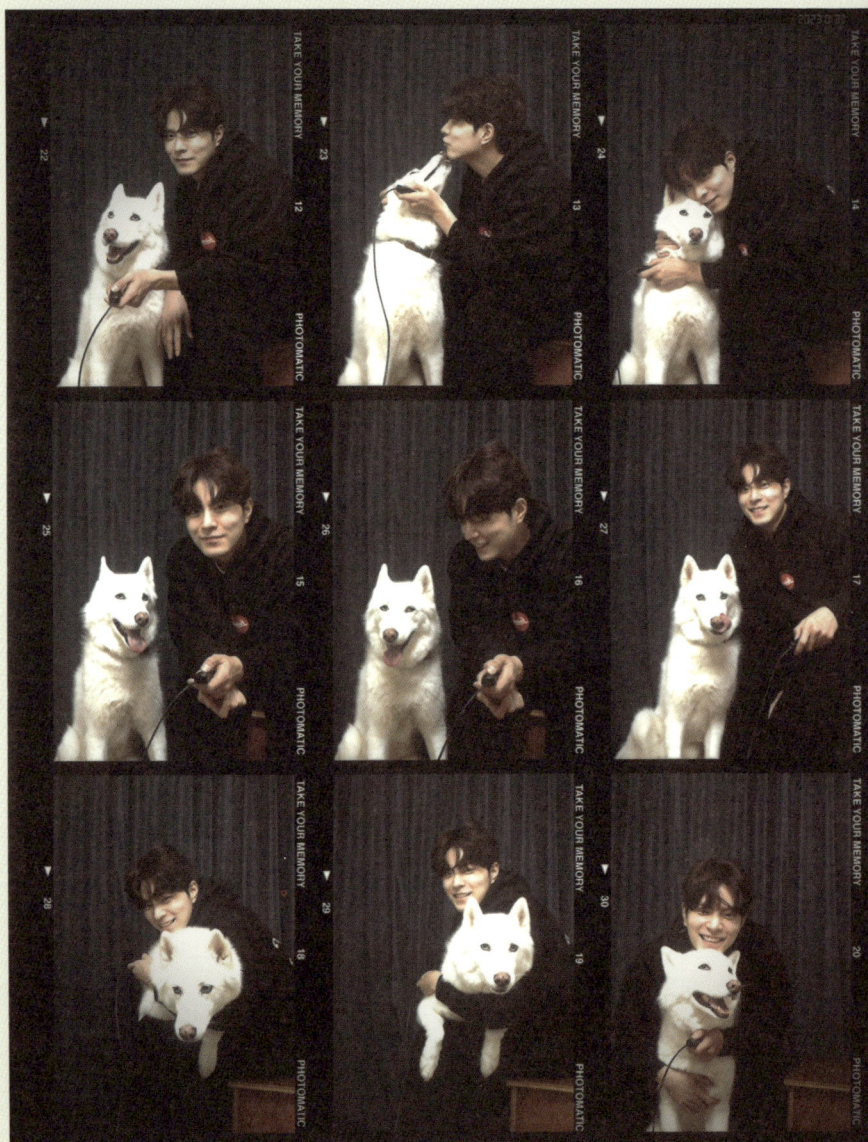

진이야.
사랑하는 내 동생 홍진!
형이야 너한테 편지는 처음 써보는 거 같네.
형은 우리 처음 만난 그날이 아직도 생생히 기억나 혼자 살면서
반려견을 키울 거라곤 생각도 못 했는데 너를 우연히 만나고 돌아와서
눈에 아른거리는 널 다시 데리러 갔었어. 그리고 우리가 어느덧 10년이 지났네.

시간 참 빠르다 그치? 참 많은 일들이 있었는데, 너는 어떻게 기억하고 있을까?

진이한테 위로받았던 고마웠던 순간들,
함께 행복하게 보냈던 시간들은 평생 잊지 못할 거야.

진이도 형 만나서 행복한 기억만 있었으면 좋겠다.
혹시 넌 나와 다르게 서운한 게 있진 않을까 문득 궁금하네 있다면…
음 남자답게 잊어!

형은 진이를 만나서 많이 변했어.
진이 덕분에 건강해지고, 조금은… 어른스러워졌다고 할까?

진이를 반려견이 아닌 동생 가족으로 책임지고 있는 나를 성장시켜주고,
발전시켜준 우리 진이가 항상 든든하고 고마워.

대형견이라는 이유로 같이 갈 수 있는 곳도 제한적이고,
할 수 있는 것도 한정적이지만 우리 진이는
남한테 폐를 끼치는 일도 한 번도 만들지 않았어.
어쩌면 나보다 네가 더 인내심이 좋을 지도 몰라.
착하게만 자라준 우리진이한테 너무 고마워.

널 만나서 정말 다행이야.

우리 남은 시간도 즐겁고 행복하게 잘 살아보자!
조건 없이 사랑해줘서 고맙고, 건강해 줘서 고맙다.
사랑한다, 홍진 💙

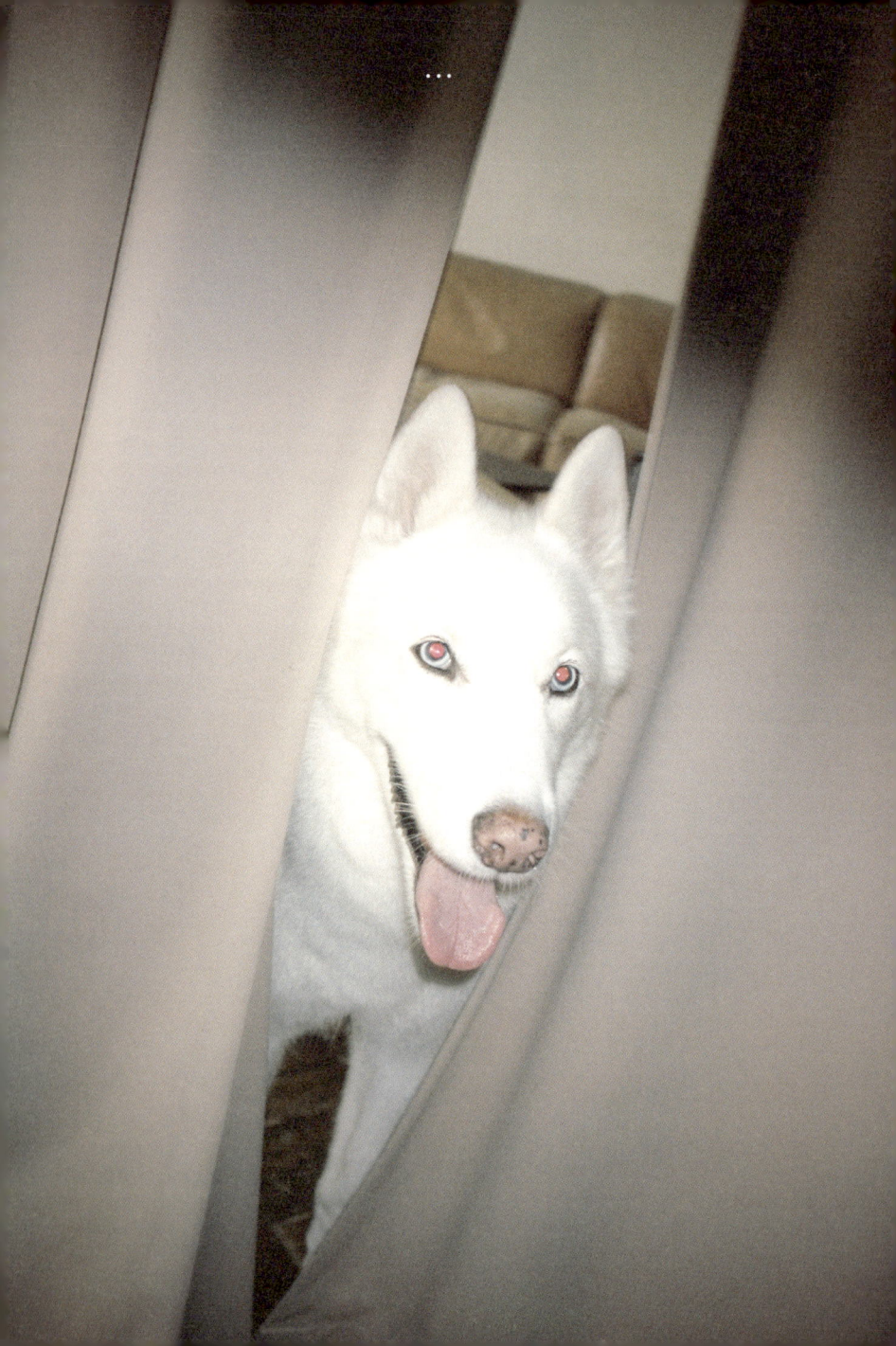

Paw
ever

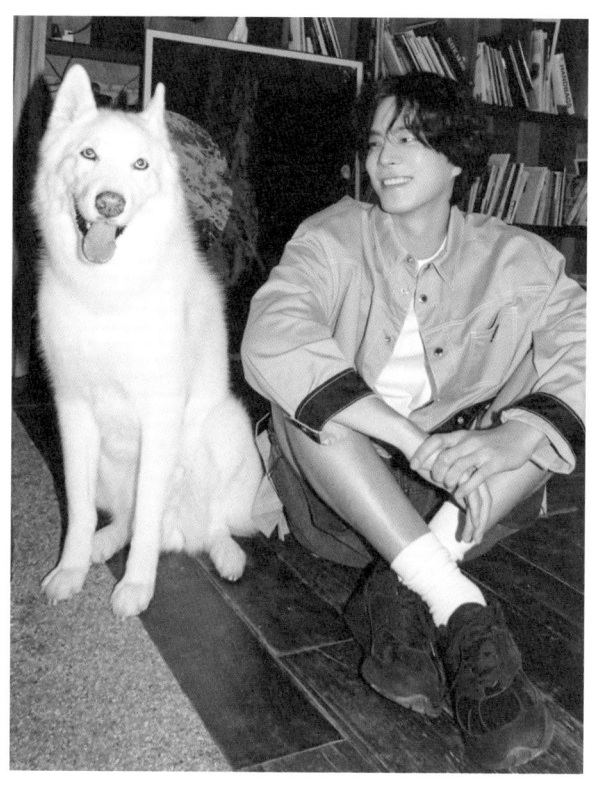

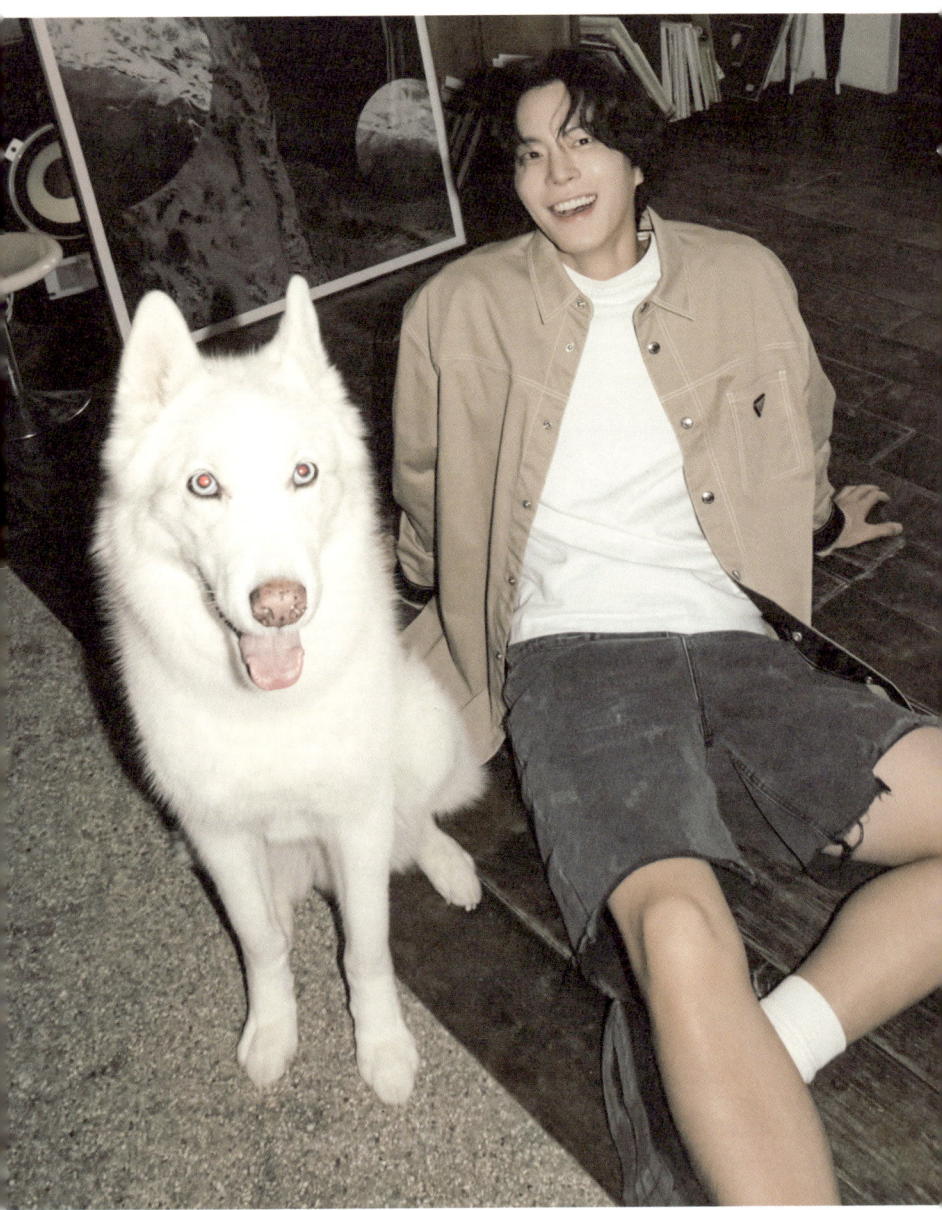

Paw
ever

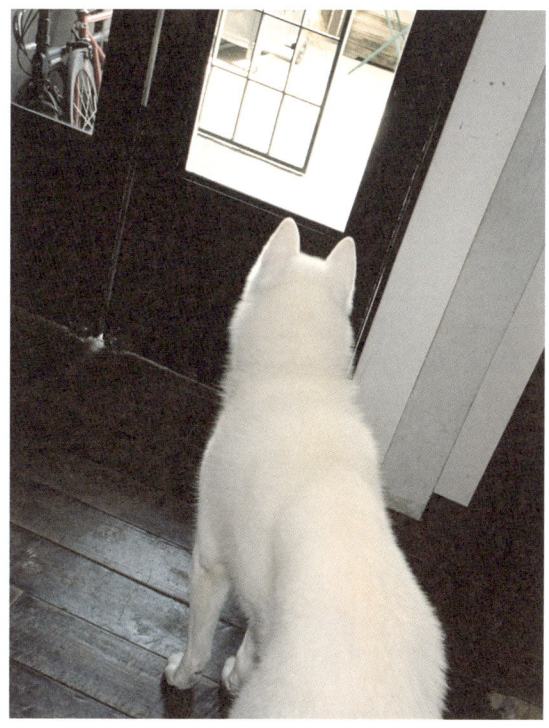

우리 함개, 웃고 놀개, 쭈-욱 행복하개
Together, Laugh, Play and Be Happy Paw-ever

초판 1쇄 발행 2024년 12월 24일

지은이	홍종현×홍진
펴낸이	박현민
디자인	소이컴퍼니

펴낸곳	우주북스
등록	2019년 1월 25일 제2020-000093호
주소	(04735) 서울시 성동구 독서당로 228, 2F
전화	02-6085-2020
이메일	gato@woozoobooks.com
인스타그램	woozoobooks
홈페이지	www.woozoobooks.com

ⓒ홍종현, 2024

ISBN 979-11-987498-8-8 (03660)

※ 수록된 모든 내용은 저작권법에 의해 보호를 받는 저작물이므로 무단 전재와 복제를 금합니다.
※ 잘못된 책은 구입하신 서점에서 바꾸어 드립니다.